I COLORI DI ROMA

ideazione Giovanna Pimpinella
Illustrazioni Mariuccia d'Angiò

Saper disegnare non serve per utilizzare questo libro ma serve la voglia di divertirsi e rilassarsi.
I disegni d'artista ti accompagneranno nella scoperta di una Roma inedita e creativa, fatta di paesaggi, monumenti, storie e piccoli particolari.
Liberati dello stress e diventa anche tu artista, liberando la mente e personalizzando con il tuo estro le illustrazioni.
Usa questo libro per divertirti ma anche per sentirti più sereno e concentrato e scoprire una città che ha sempre qualche cosa di nuovo e bellissimo da raccontare, anche solo attraverso le sue immagini.

Roma caput mundi regit orbis frena rotundi.

[Roma capitale del mondo tiene le redini del mondo rotondo]
Motto del sacro Romano Impero

Il Colosseo

> Ci si annoia talvolta a Roma il secondo mese di soggiorno, ma giammai il sesto, e, se si resta sino al dodicesimo, si è afferrati dall'idea di stabilirvisi.
>
> (Stendhal, Passeggiate romane)

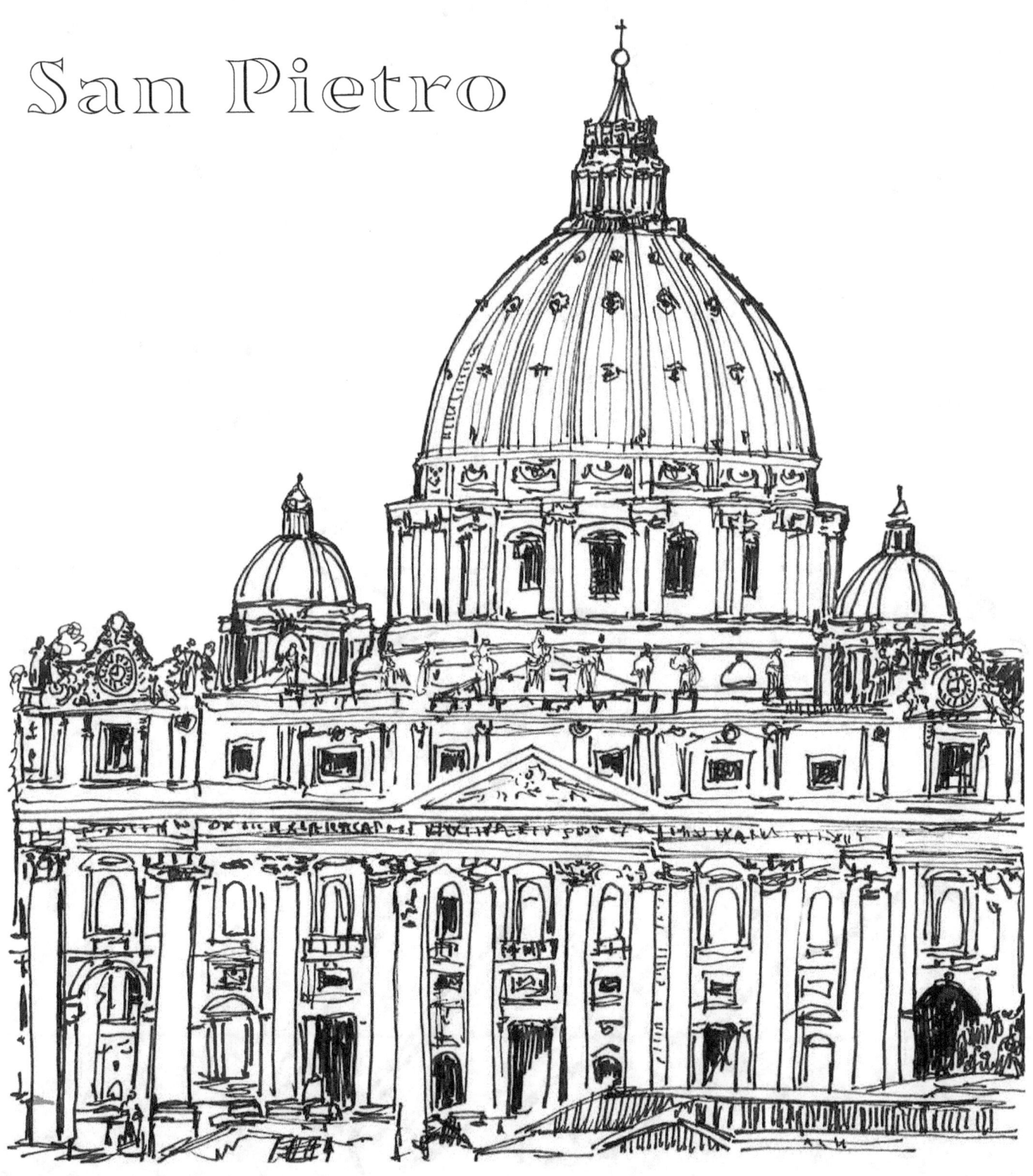

San Pietro

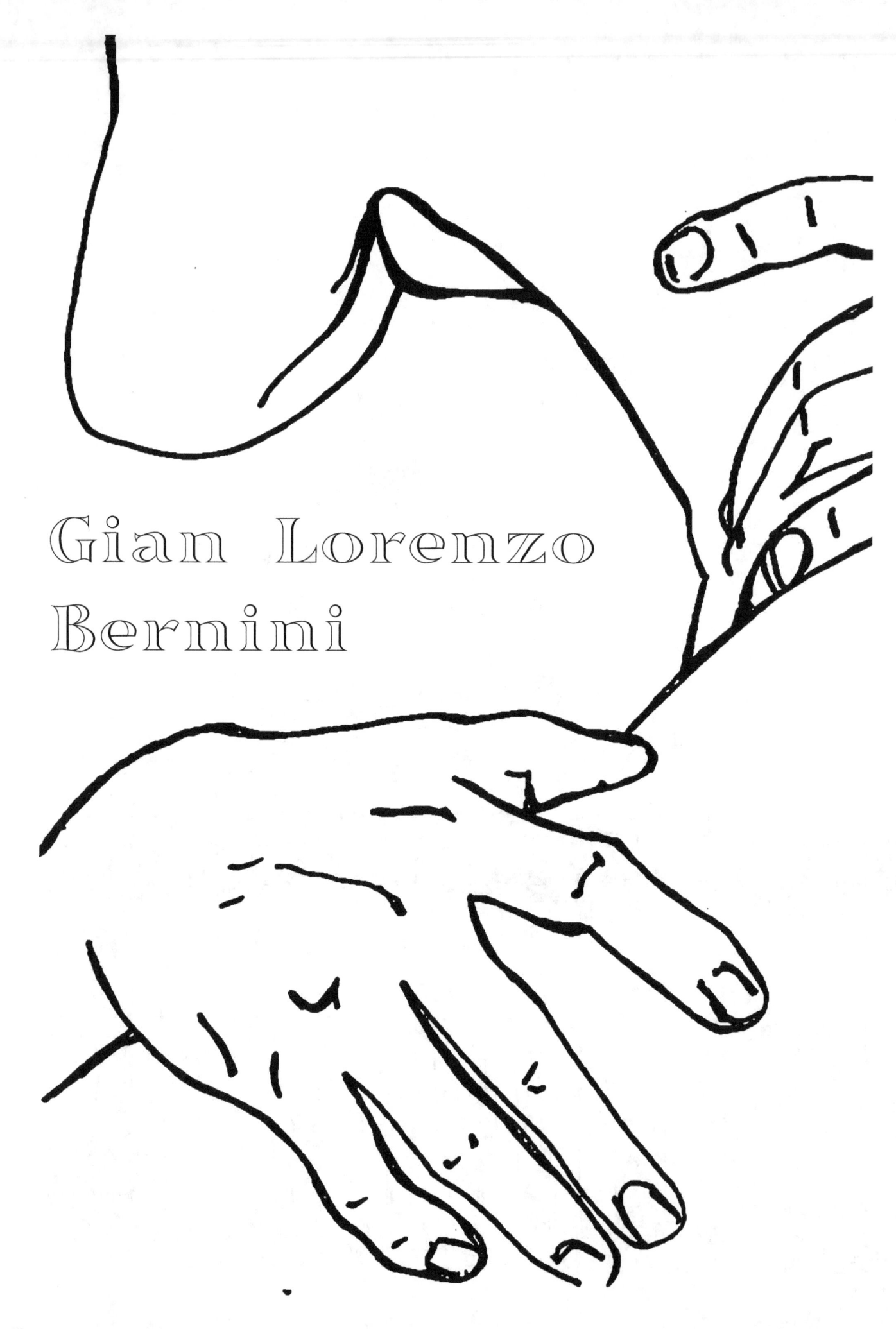

Gian Lorenzo Bernini

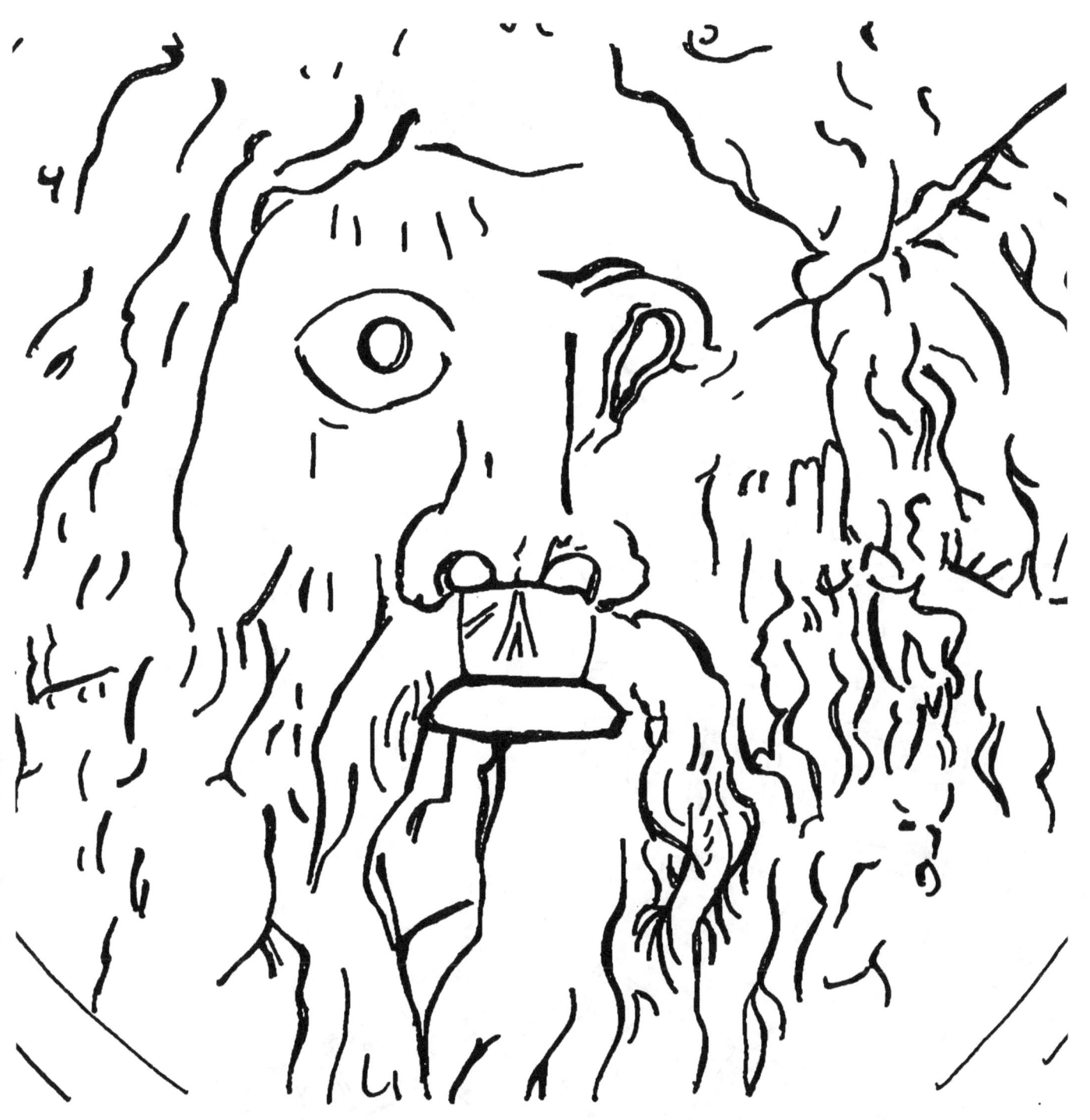

La bocca della verità

Il Pantheon

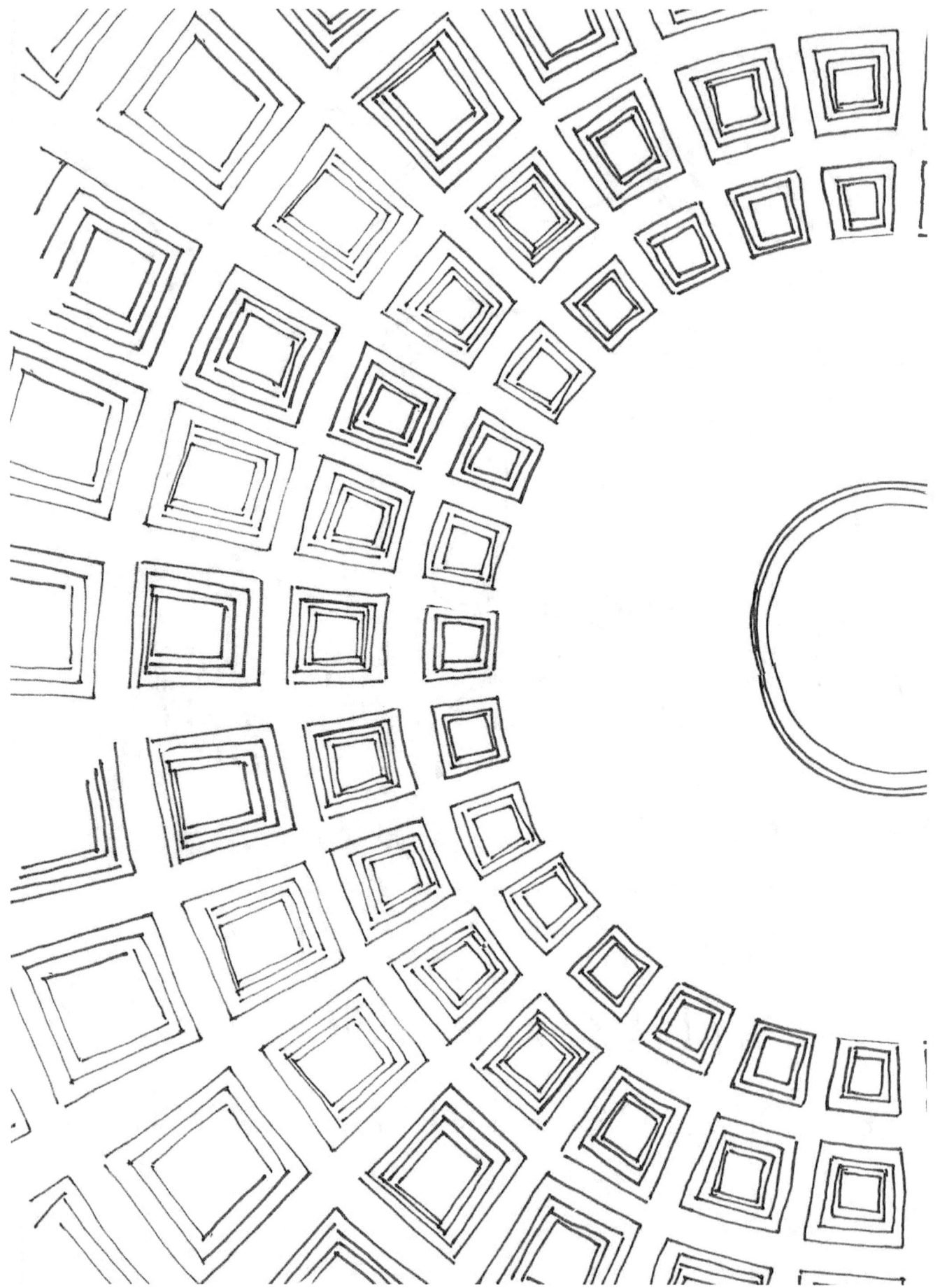

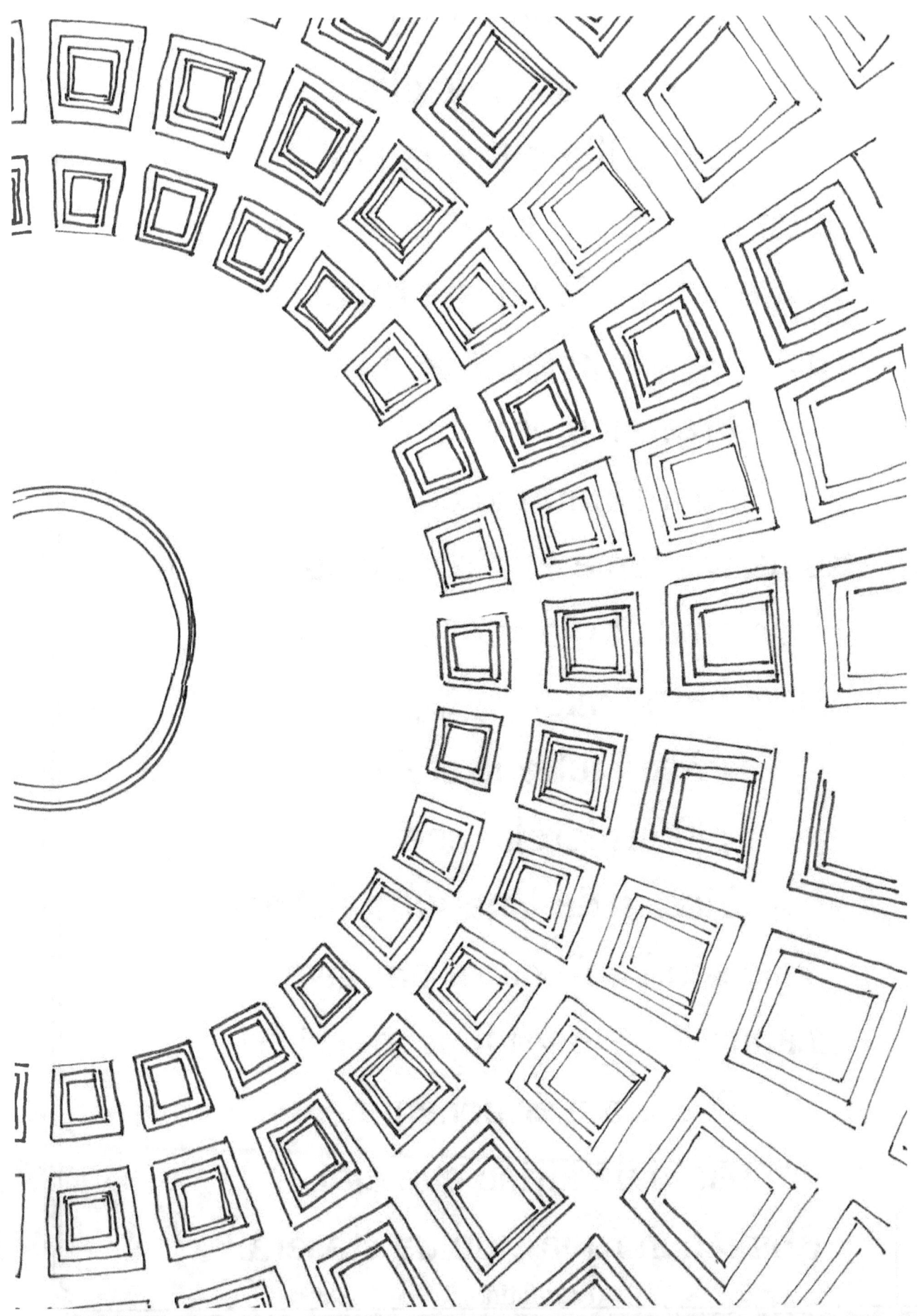

Roma nun fà la stupida stasera
damme 'na mano a faje di de si.
Sceji tutte le stelle
più brillarelle che poi
e un friccico de luna tutta pe' noi.
Faje sentì ch'è quasi primavera
manna li mejo grilli pe' fa cri cri.
Prestame er ponentino
più malandrino che ciai.
Roma reggeme er moccolo stasera.
Roma nun fa la stupida stasera.
Damme 'na mano a faje di de si.
Sceji tutte le stelle
più brillarelle che poi
e un friccico de luna tutta pe' noi.
Faje sentì ch'è quasi primavera
manna li mejo grilli pe' fa cri cri.
Prestame er ponentino
più malandrino che ciai.
Roma nun fà la stupida stasera.
(Rugantino)

L'Arco di Costantino

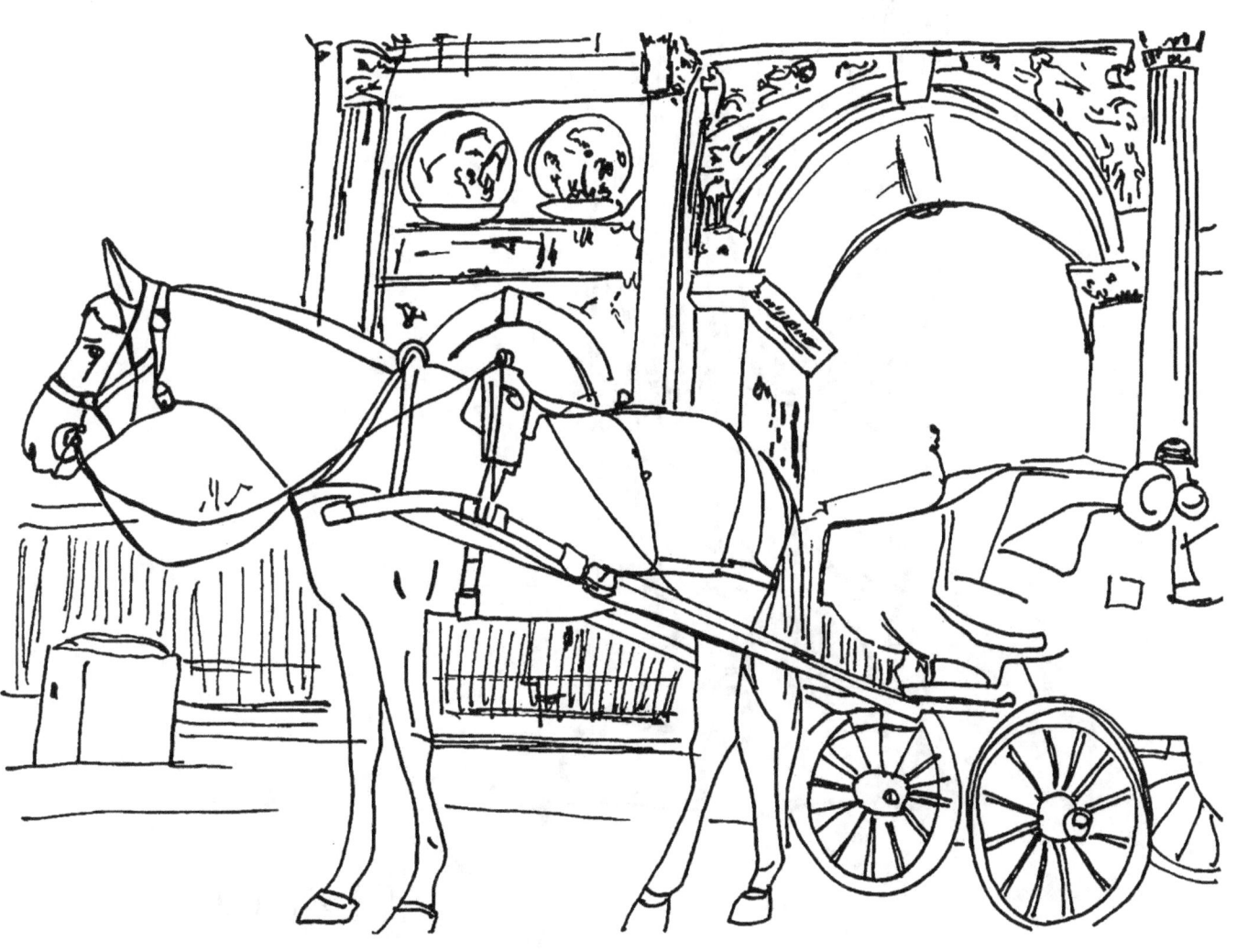

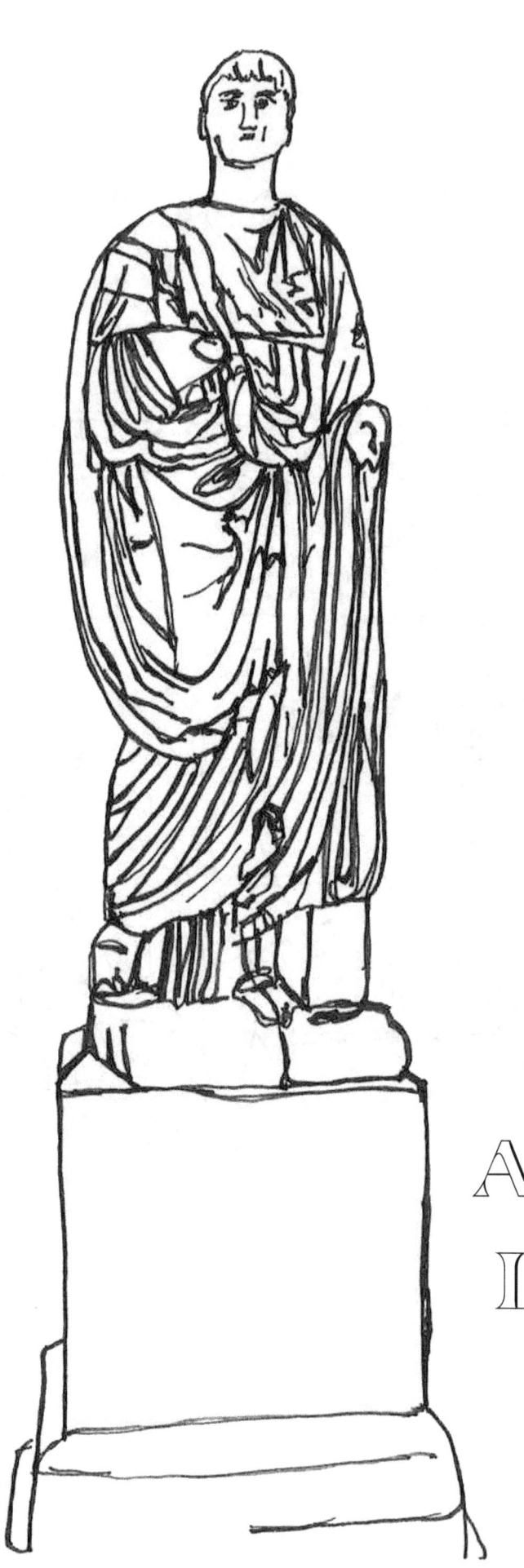

Abate Luigi

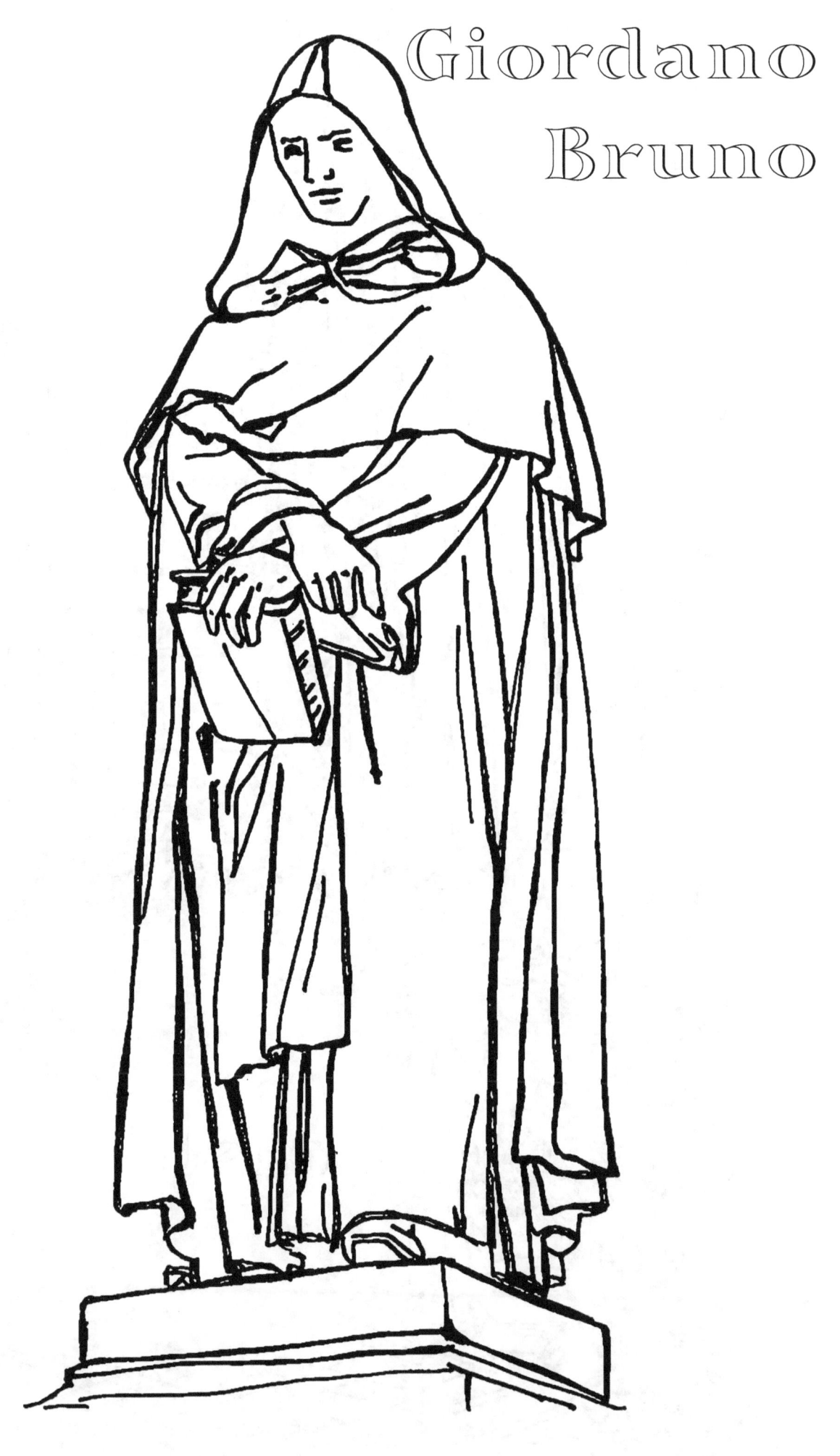

Giordano Bruno

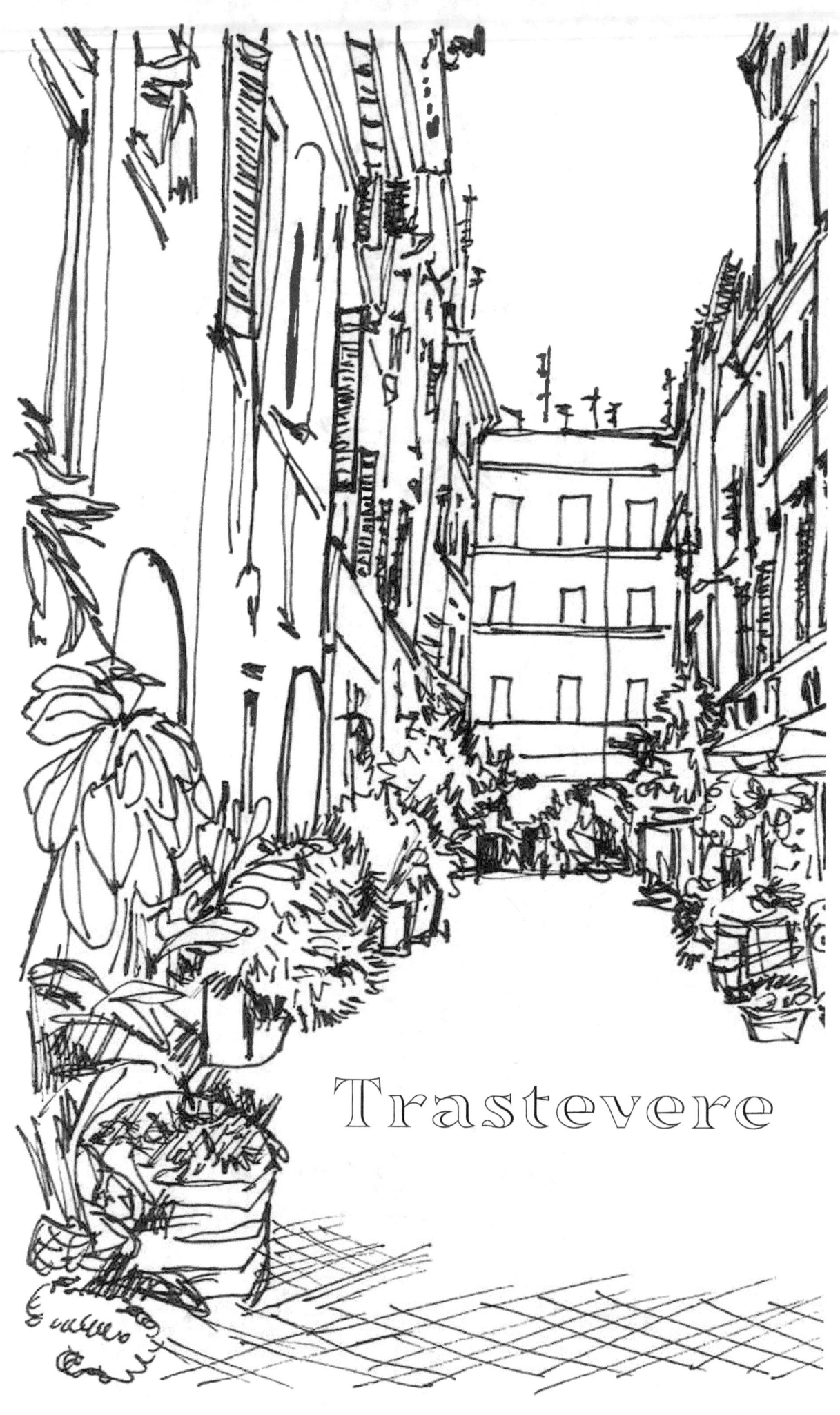

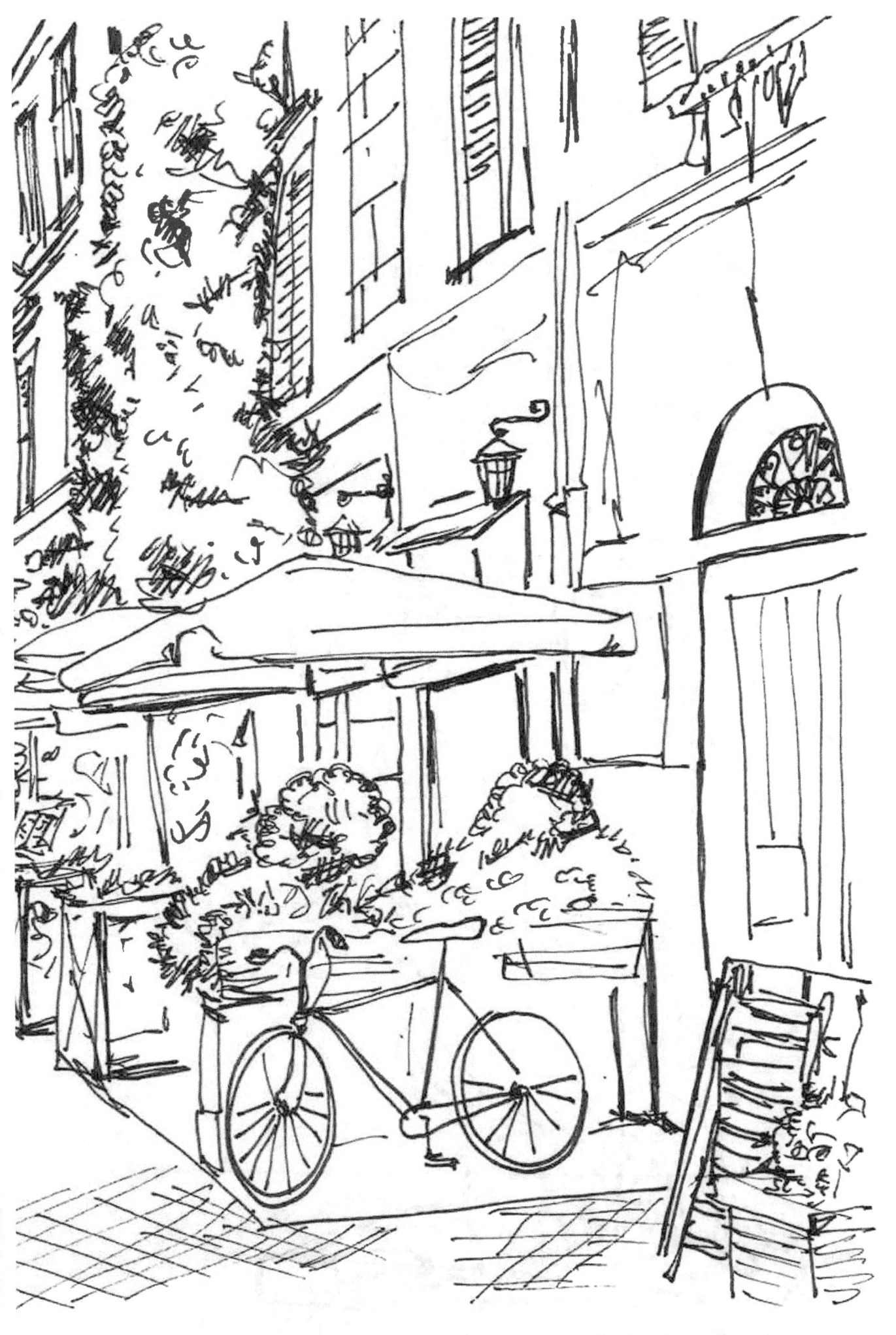

Caracalla

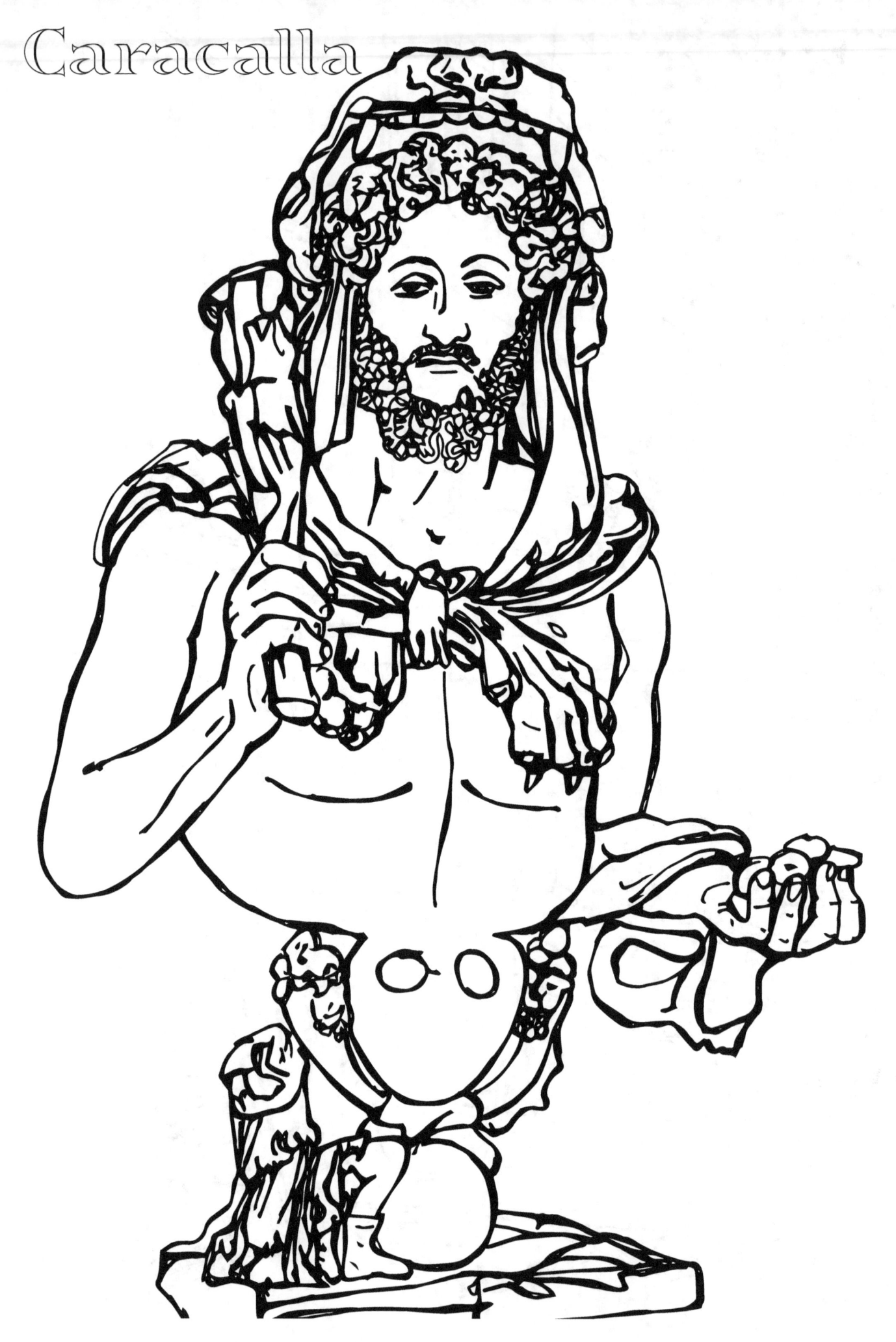

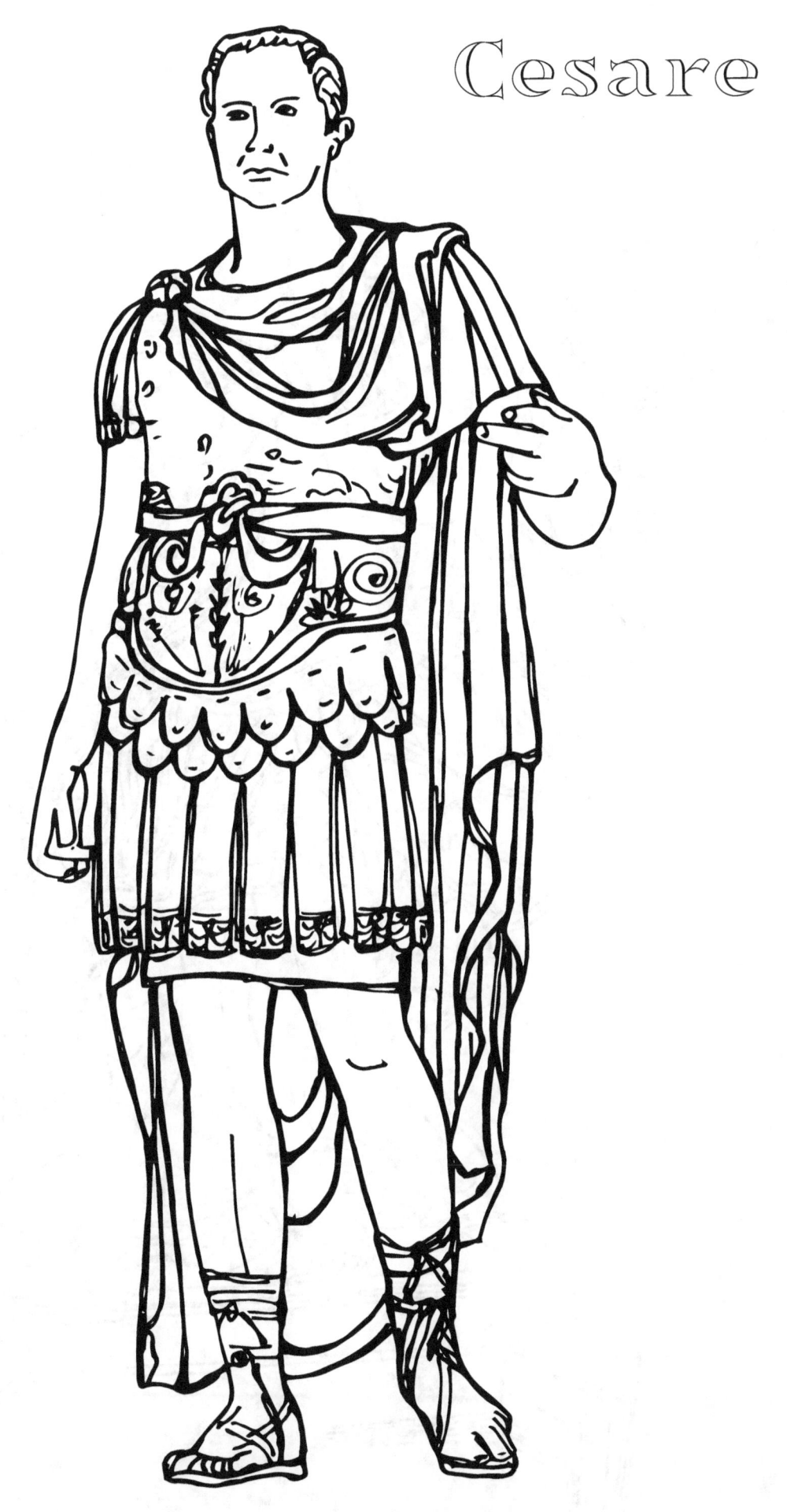

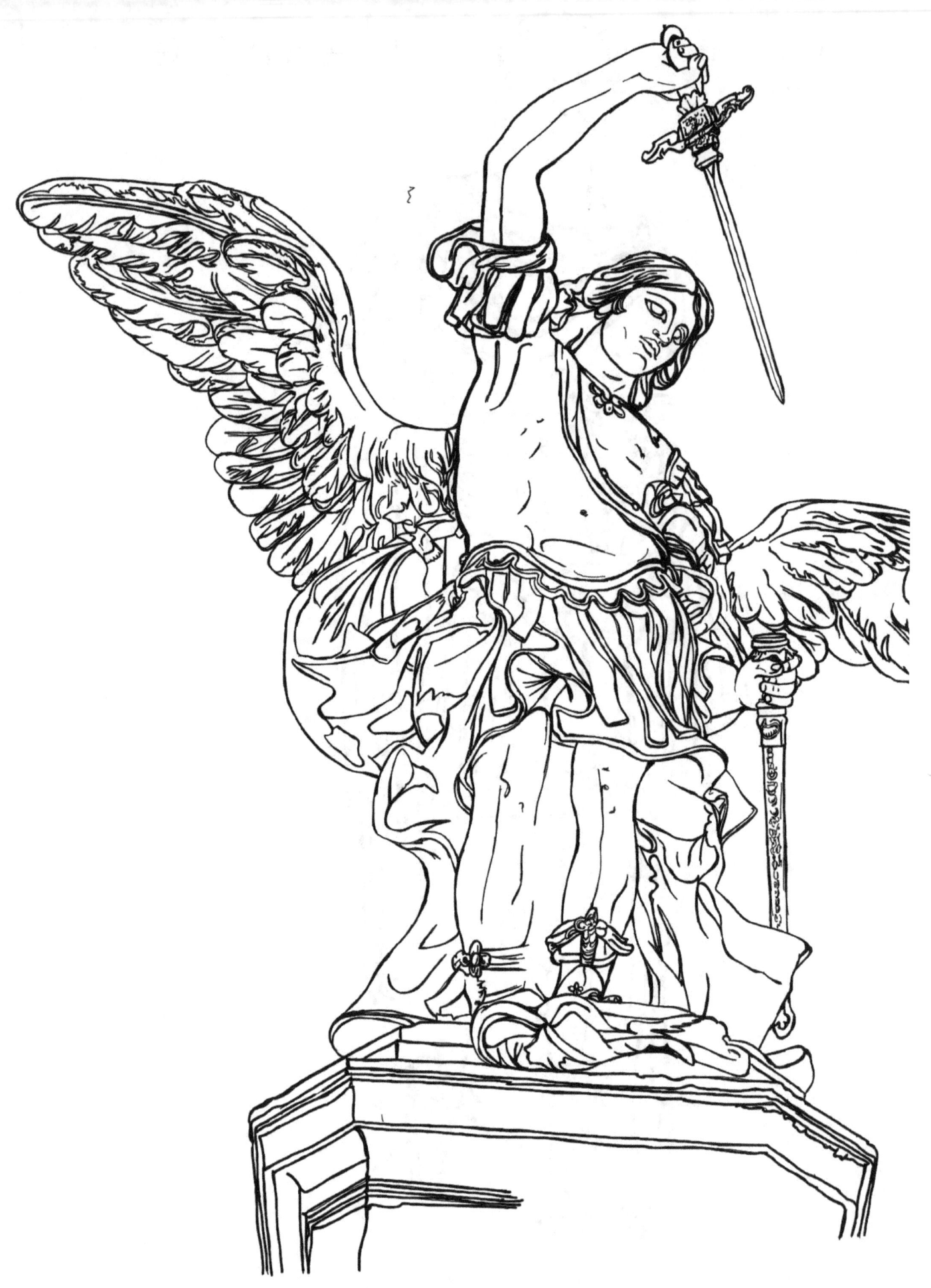

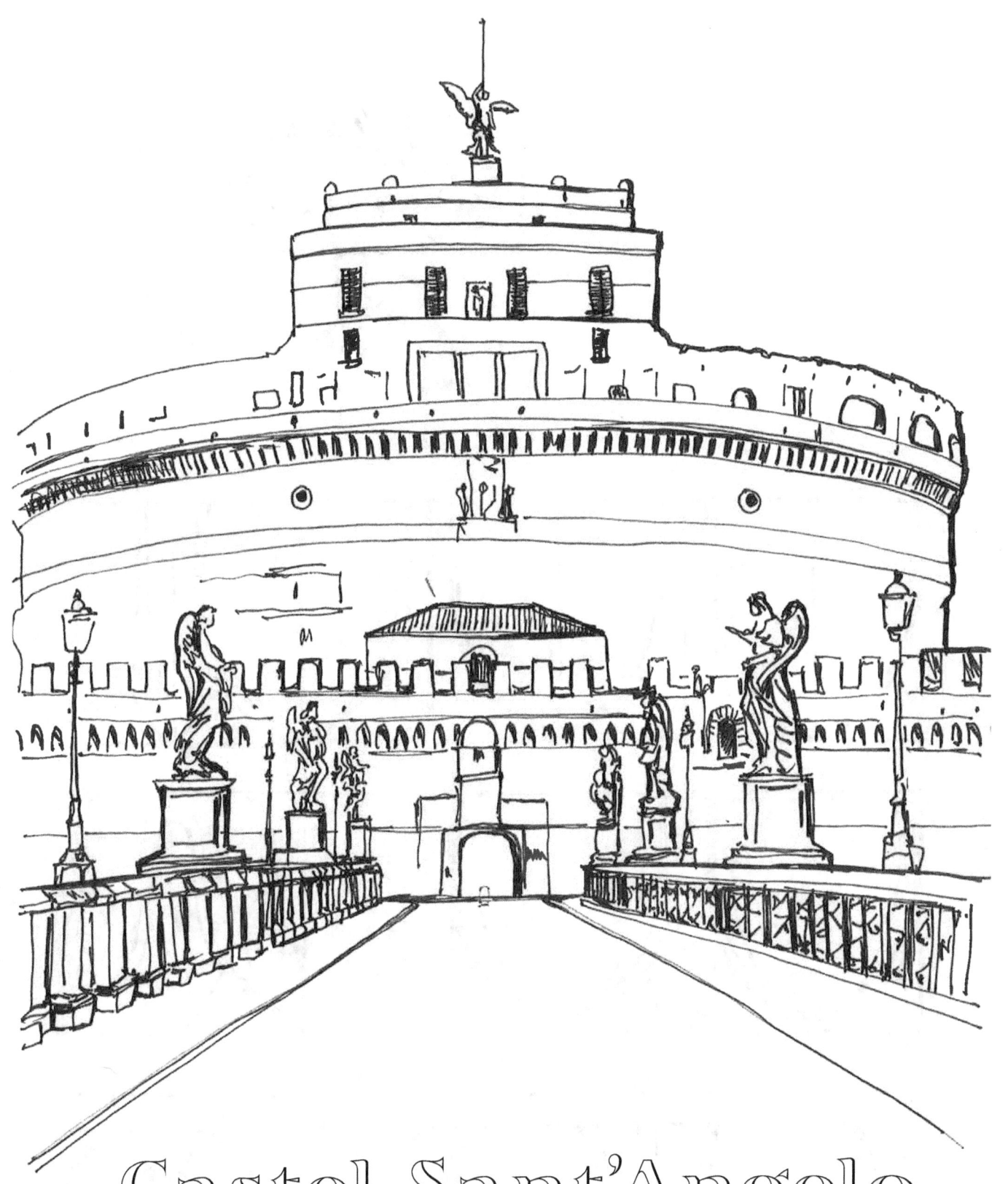

"Se avessi cinquantatré minuti da spendere" si disse il piccolo principe "me ne andrei lentamente verso una fontana..."
(Antoine de Saint-Exupéry)

Fontana di Trevi

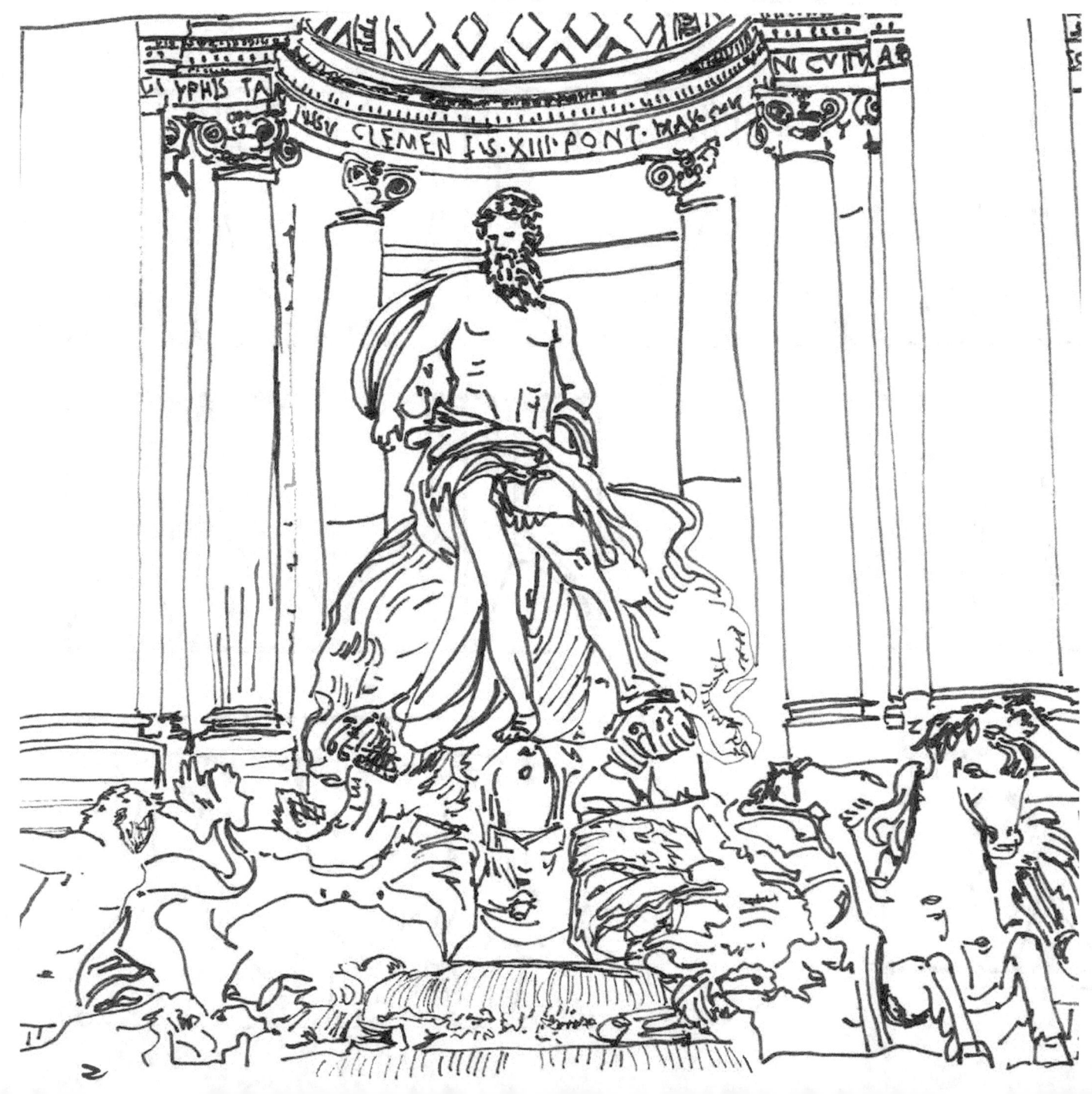

Fontana del Tritone

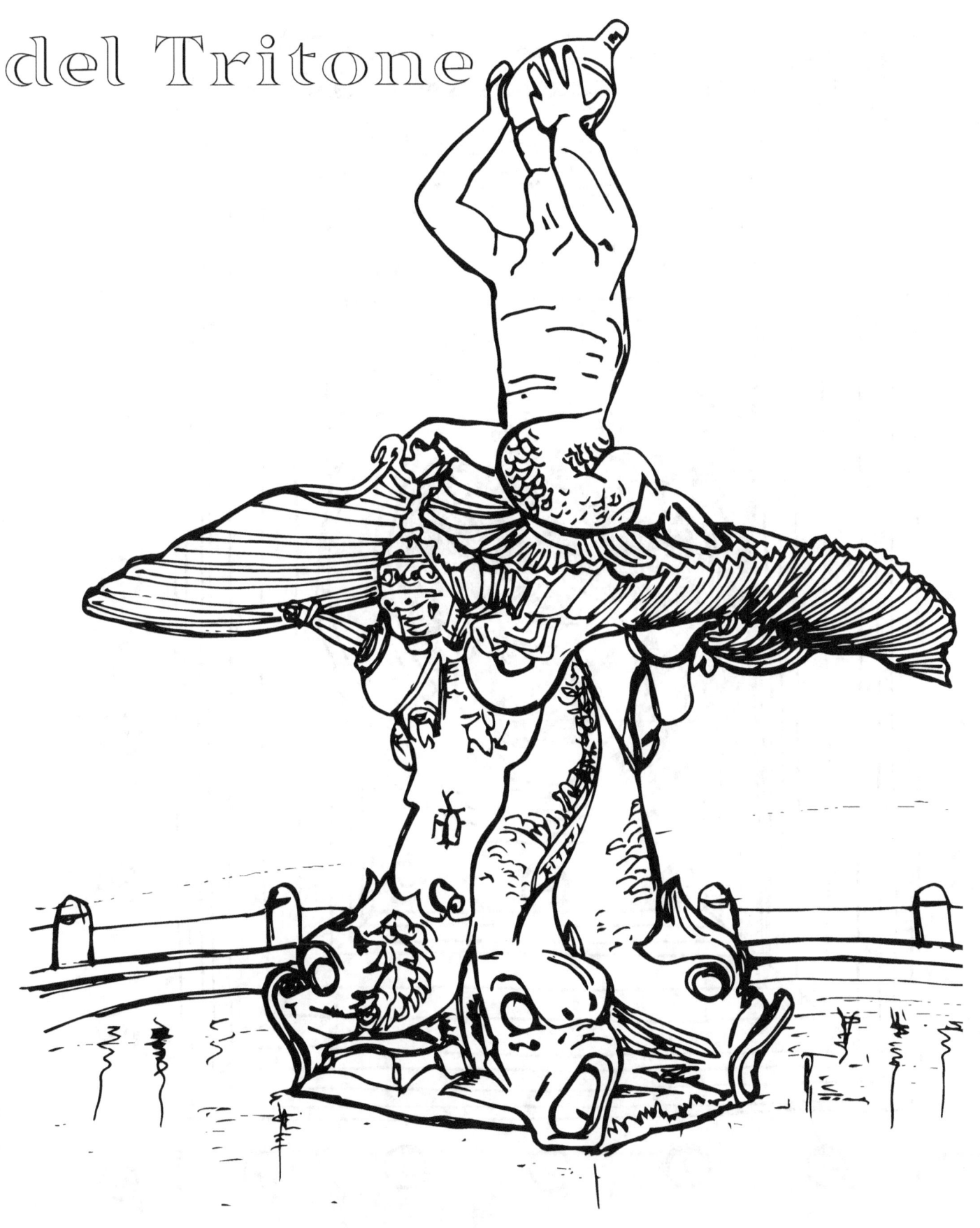

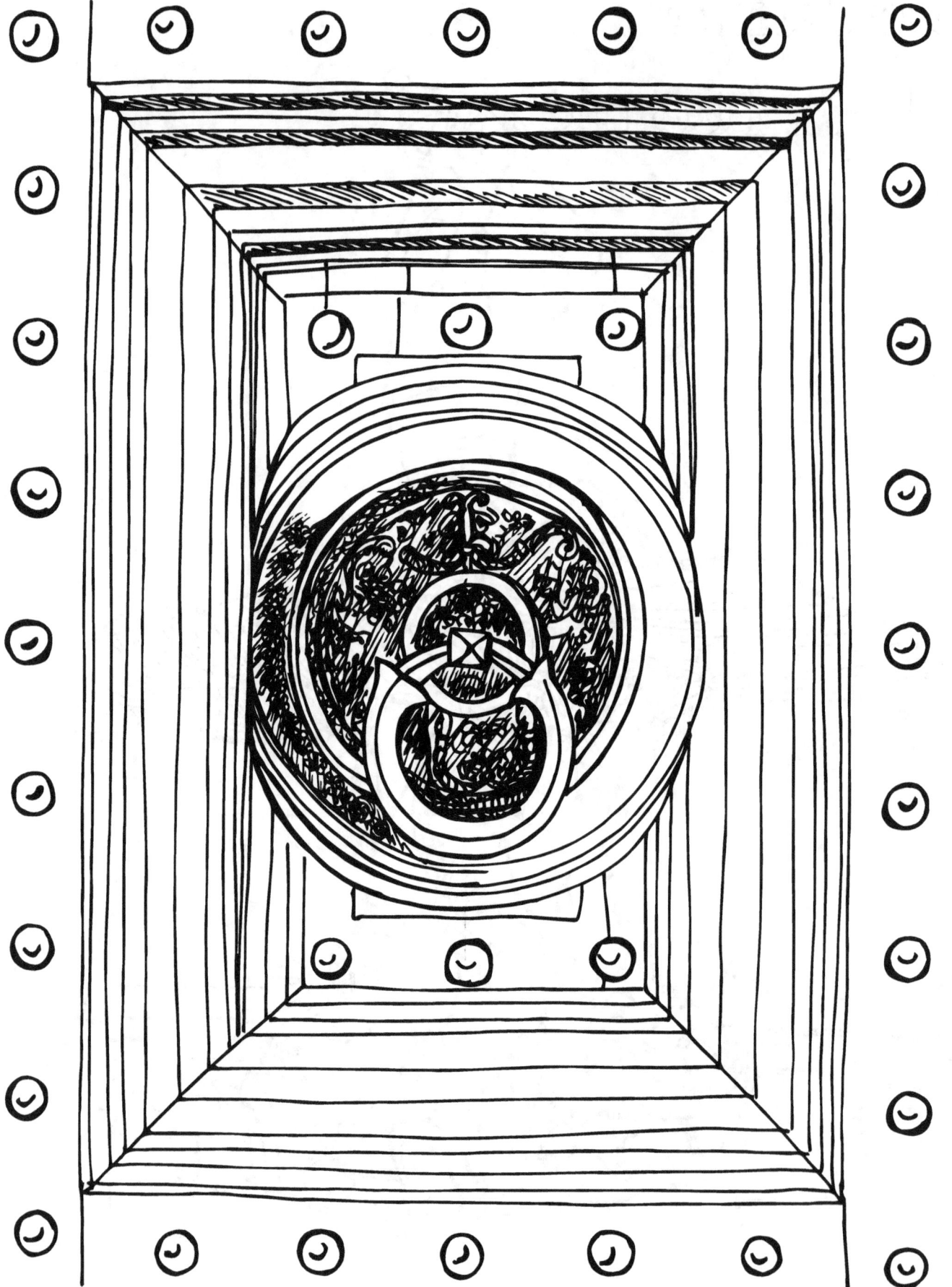

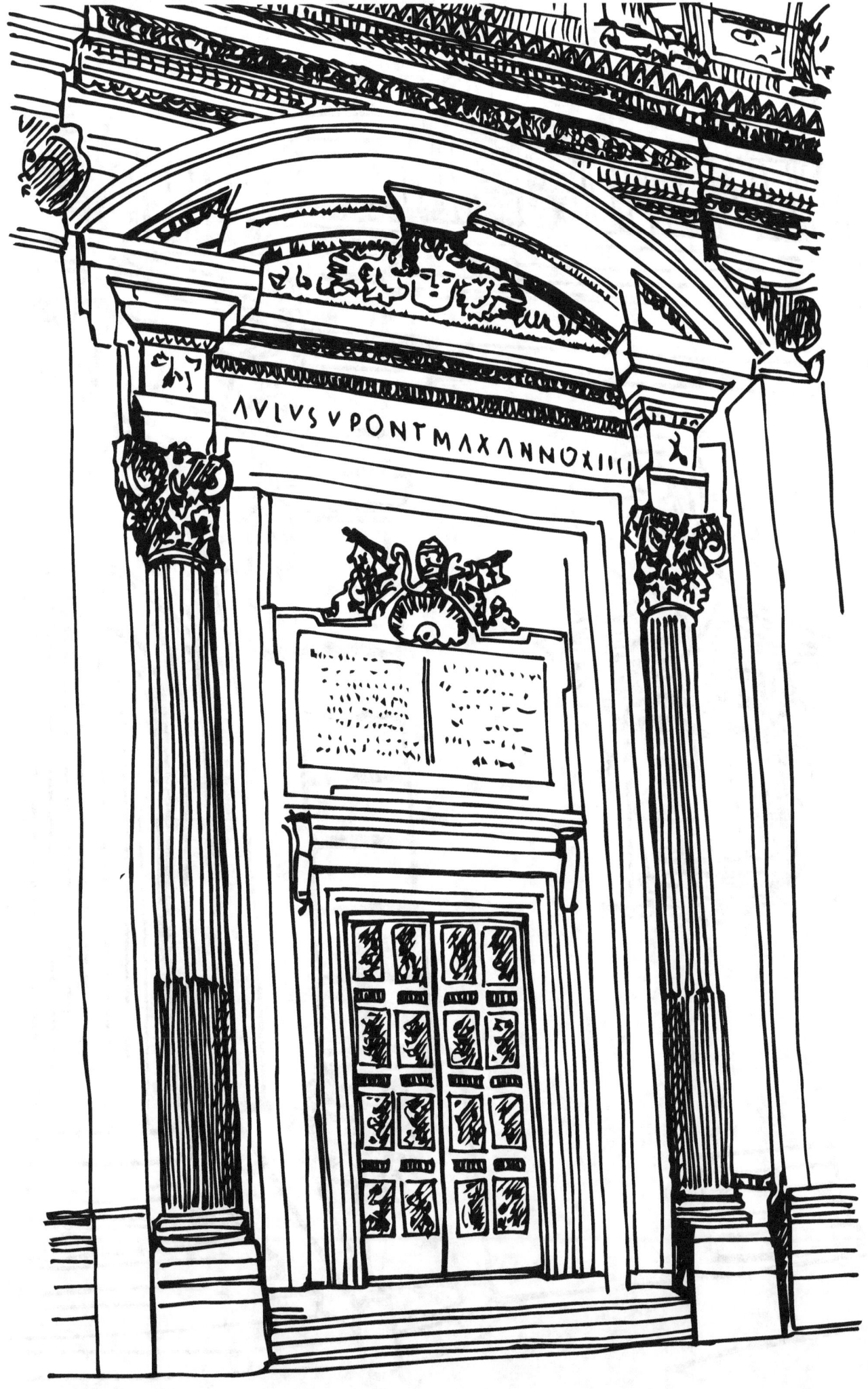

Palazzo Zuccari

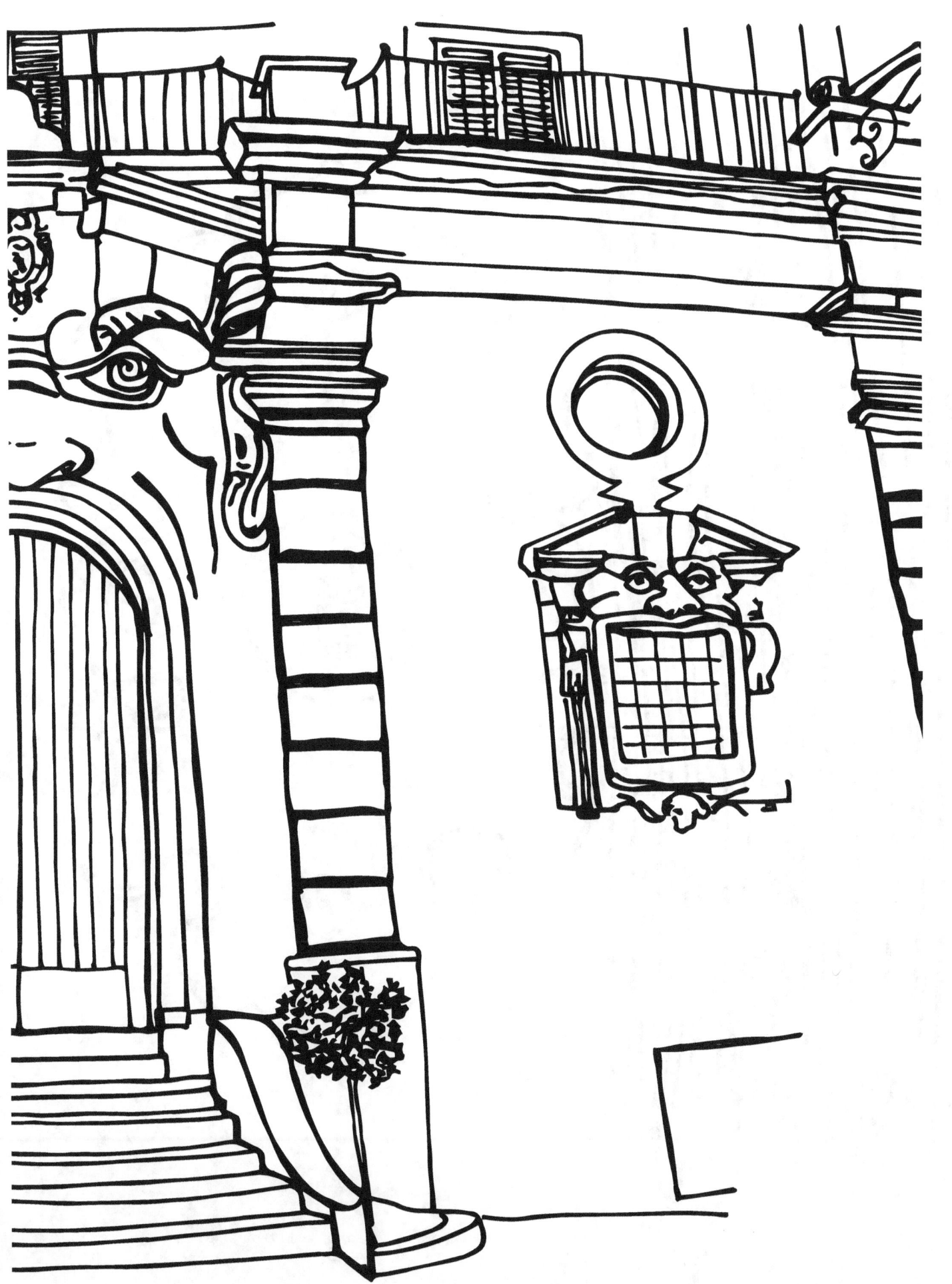

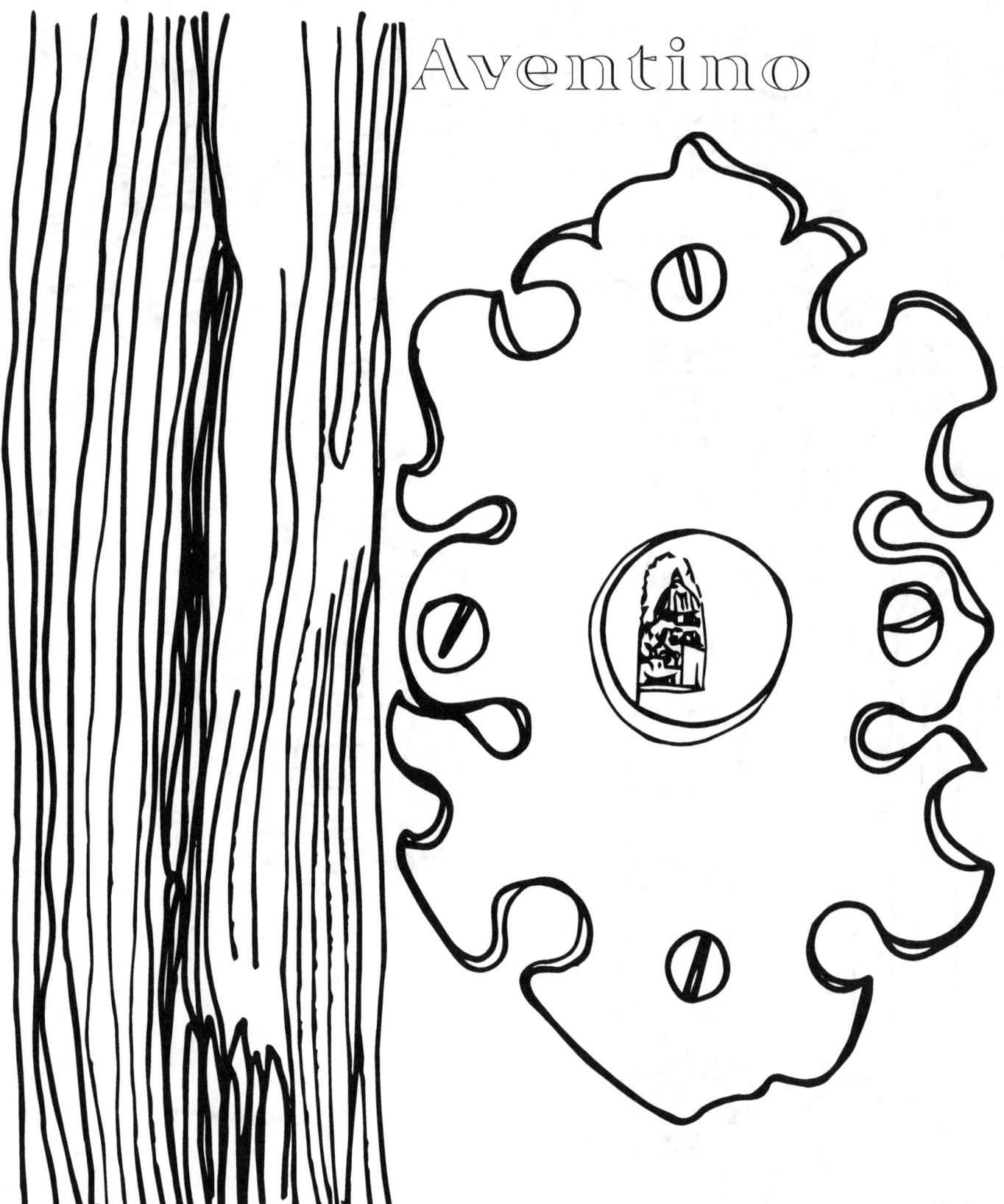

Porta Magica

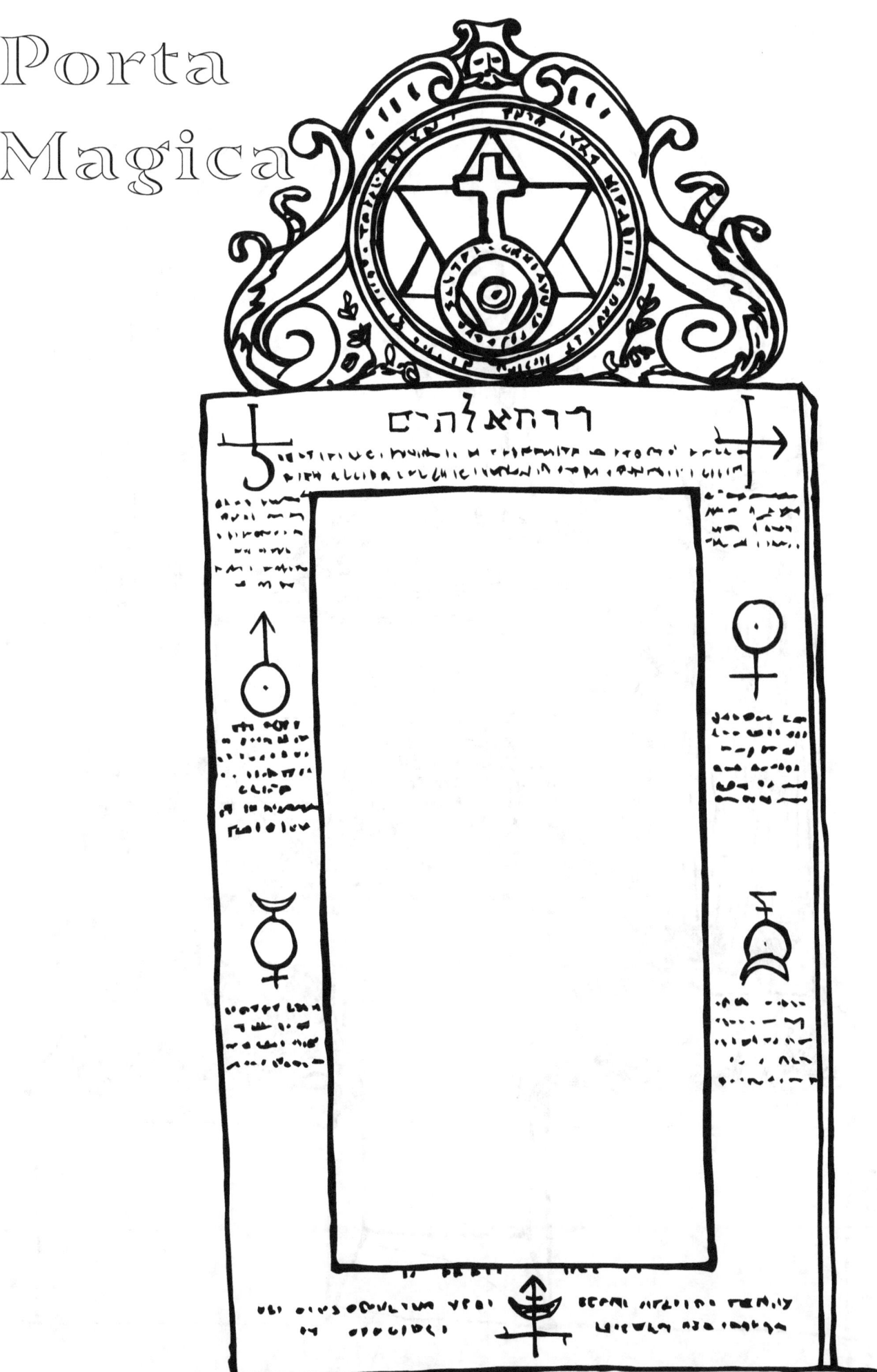

Canova

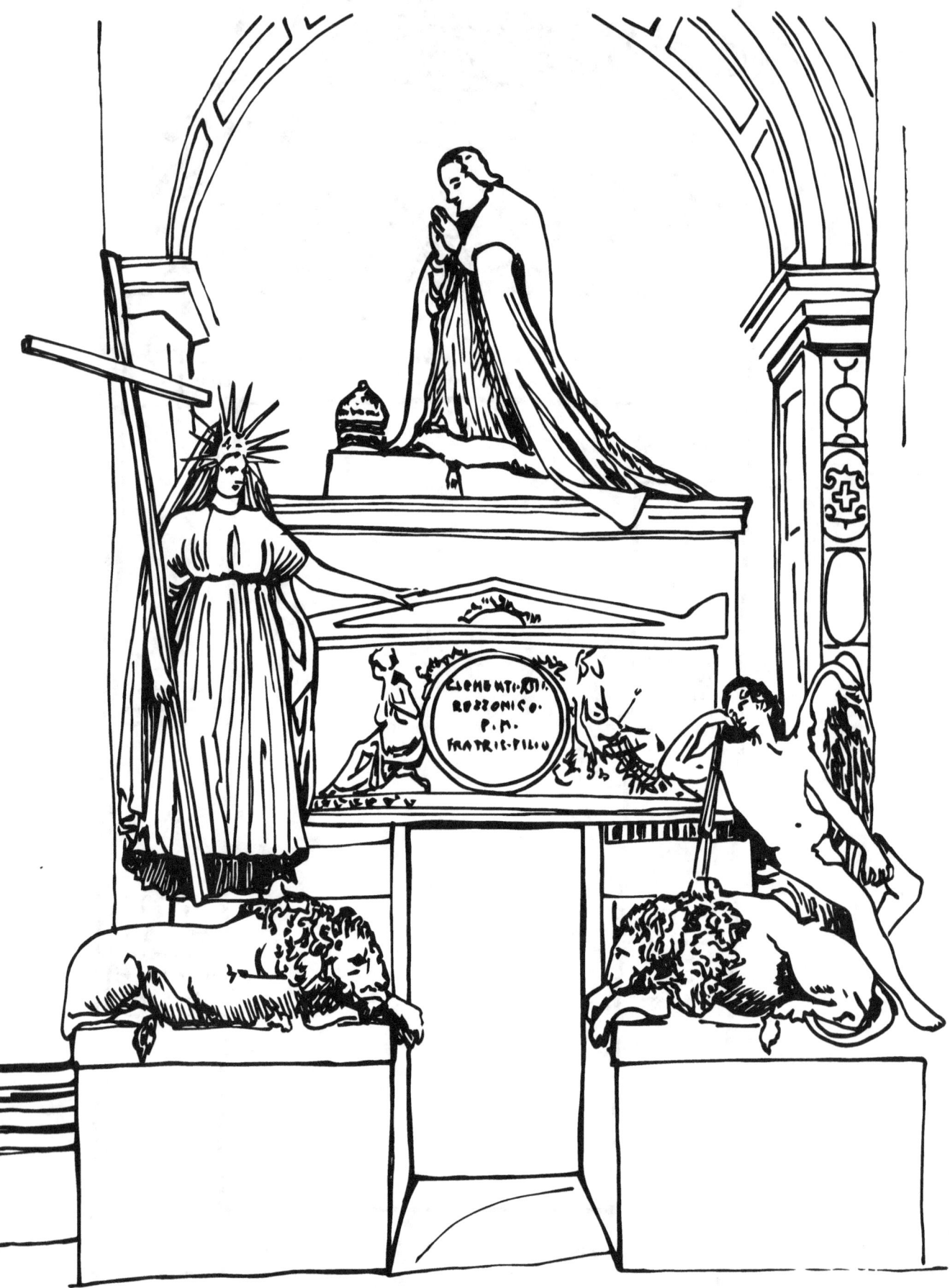

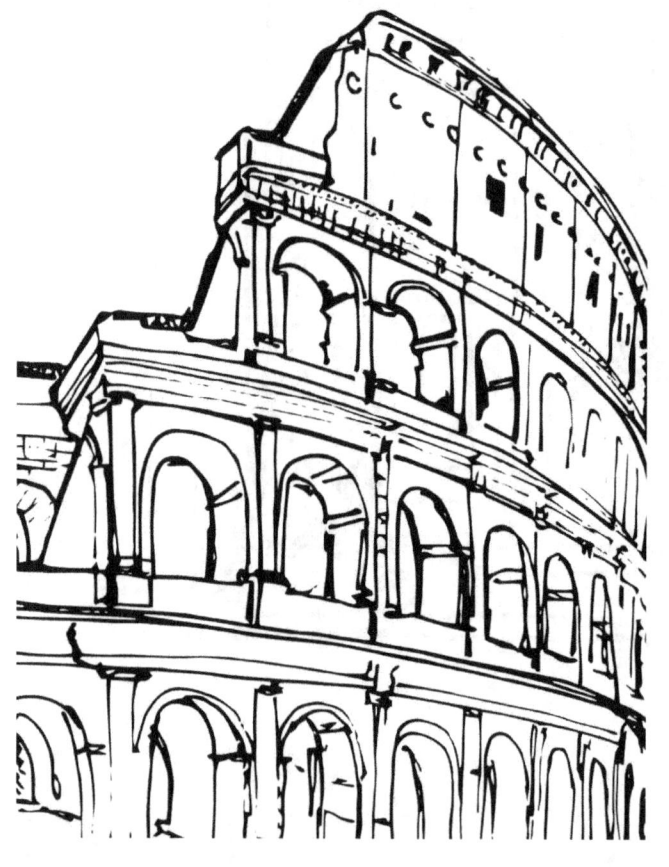
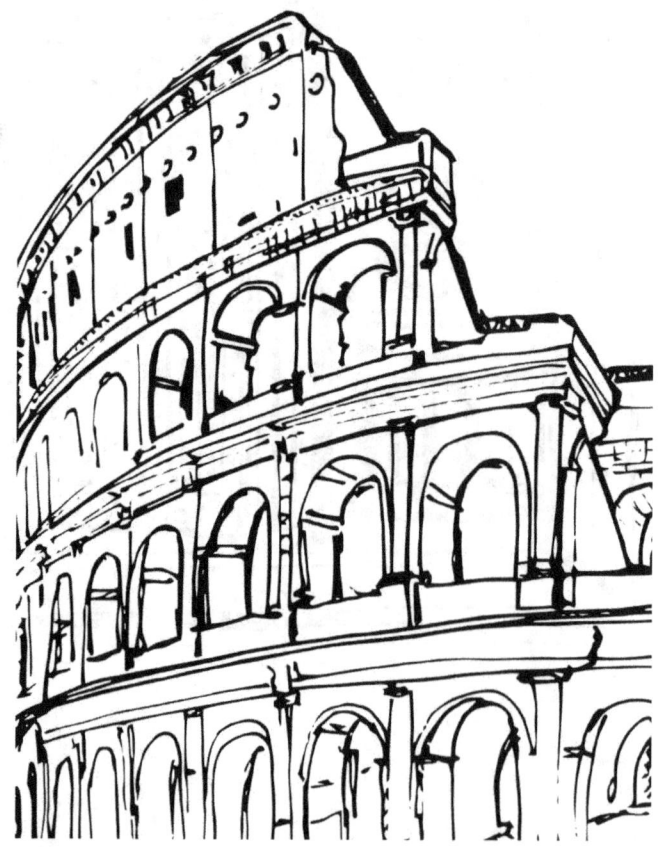

> HO TROVATO UNA CITTÀ DI MATTONI, VE LA RESTITUISCO DI MARMO.
> (Ottaviano Augusto)

Il Pantheon

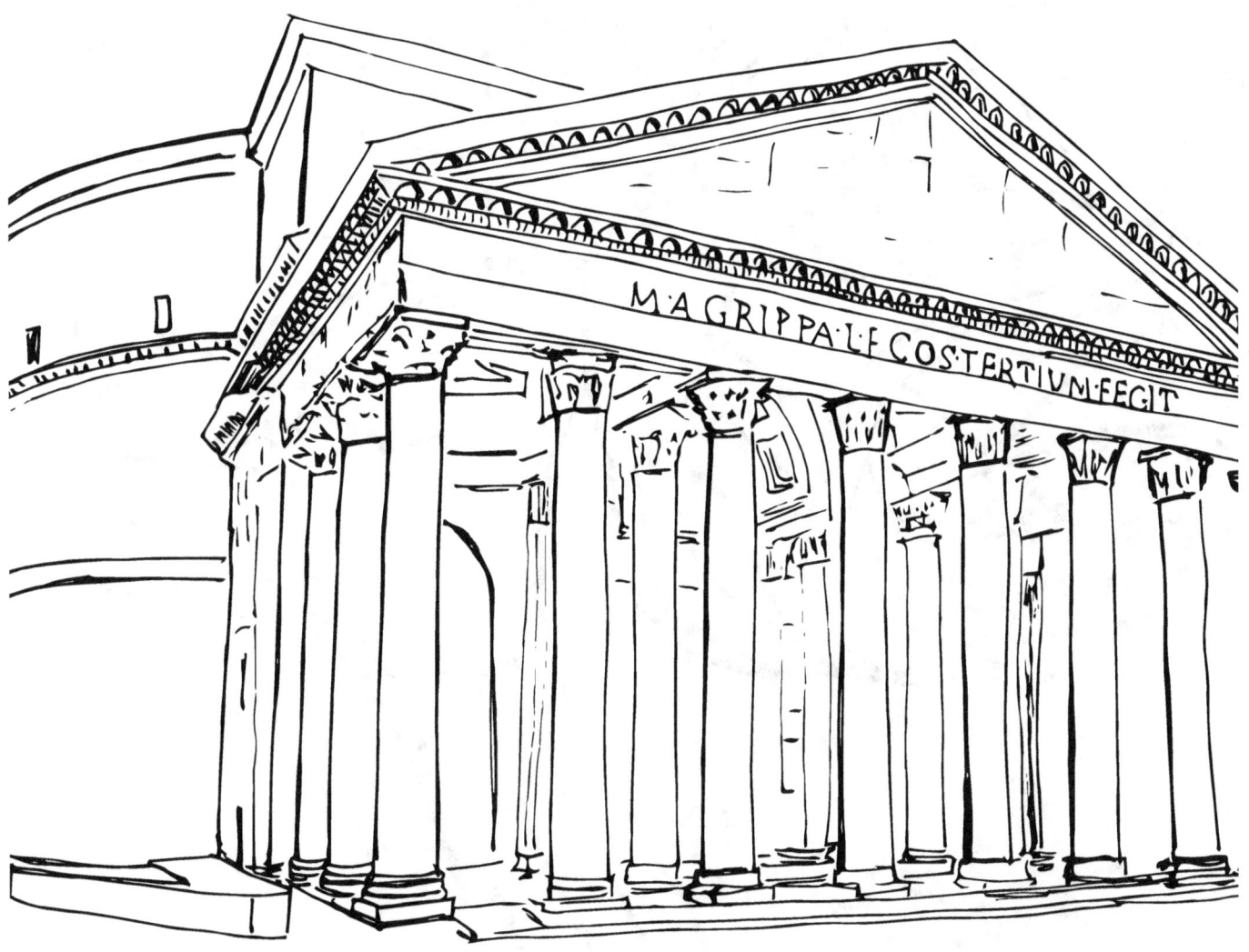

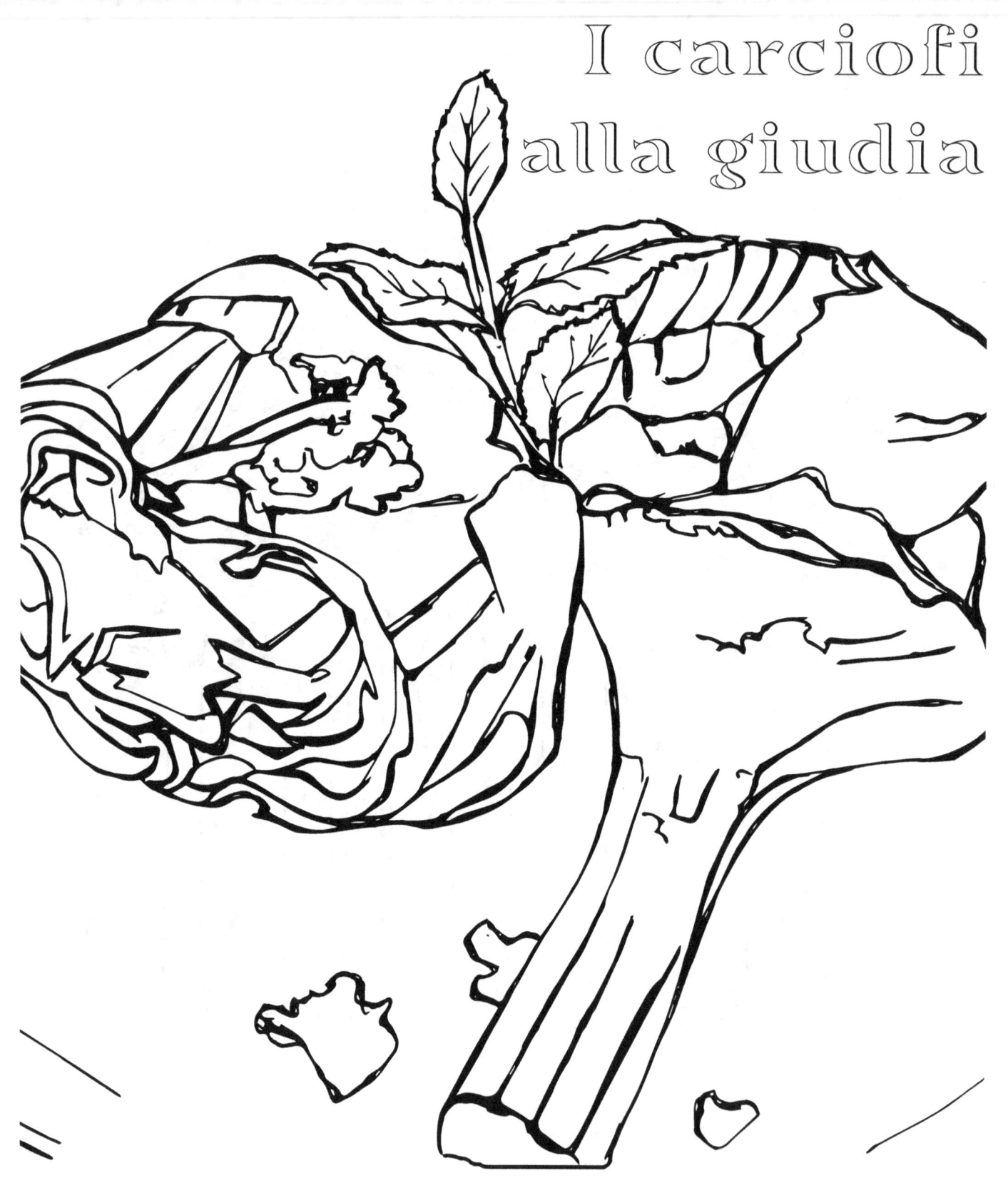

"LA MATRICIANA MIA"
DER SOR ALDO FABRIZI

Soffriggete in padella staggionata,
cipolla, ojo, zenzero infocato,
mezz'etto de guanciale affumicato
e mezzo de pancetta arotolata.
Ar punto che 'sta robba è rosolata,
schizzatela d'aceto profumato
e a fiamma viva, quanno è svaporato,
mettete la conserva concentrata.
Appresso er dado che jè dà sapore,
li pommidori freschi San Marzano,
co' un ciuffo de basilico pe' odore.
E ammalappena er sugo fa l'occhietti,
assieme a pecorino e parmigiano,
conditece de prescia li spaghetti.

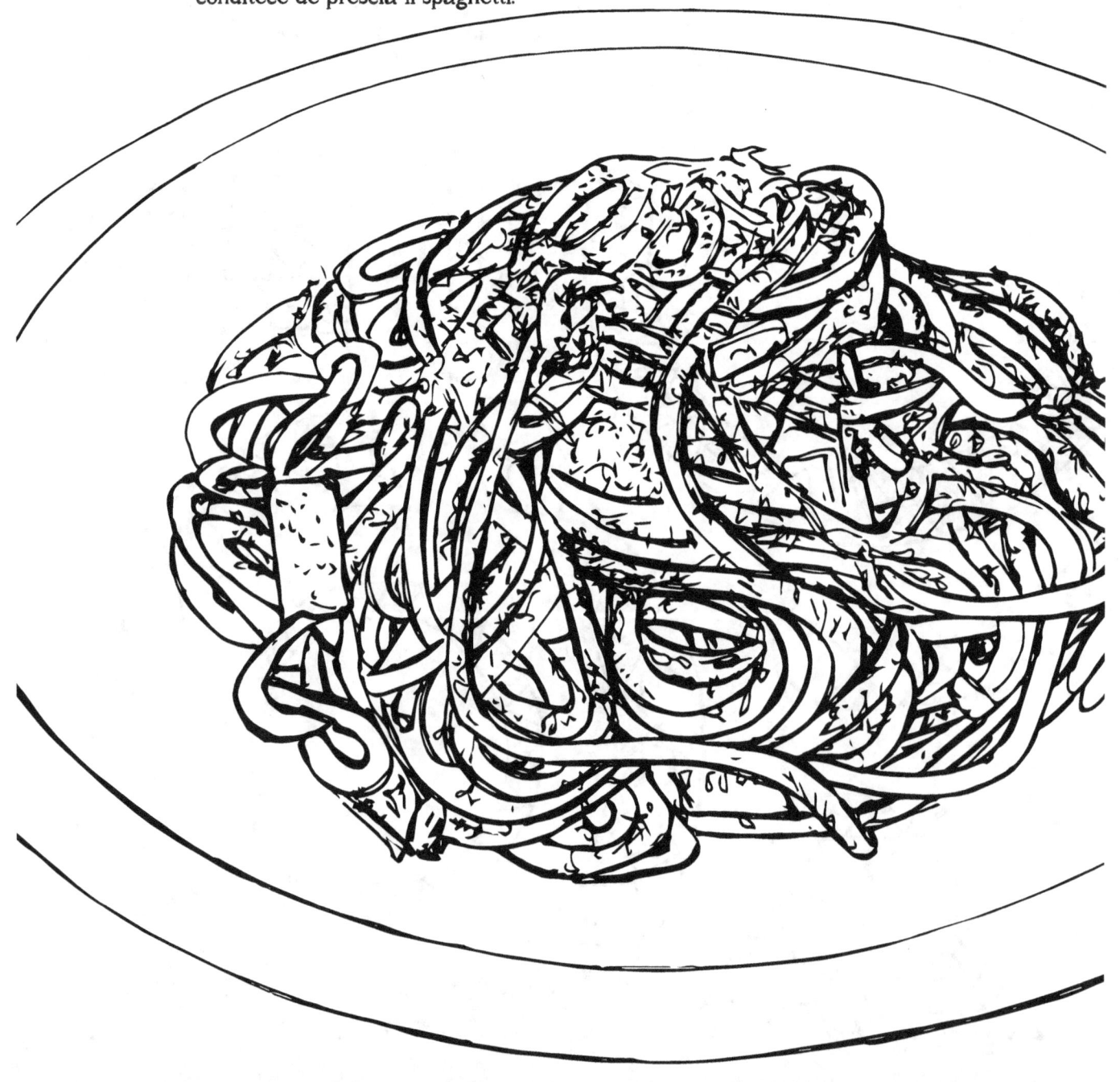

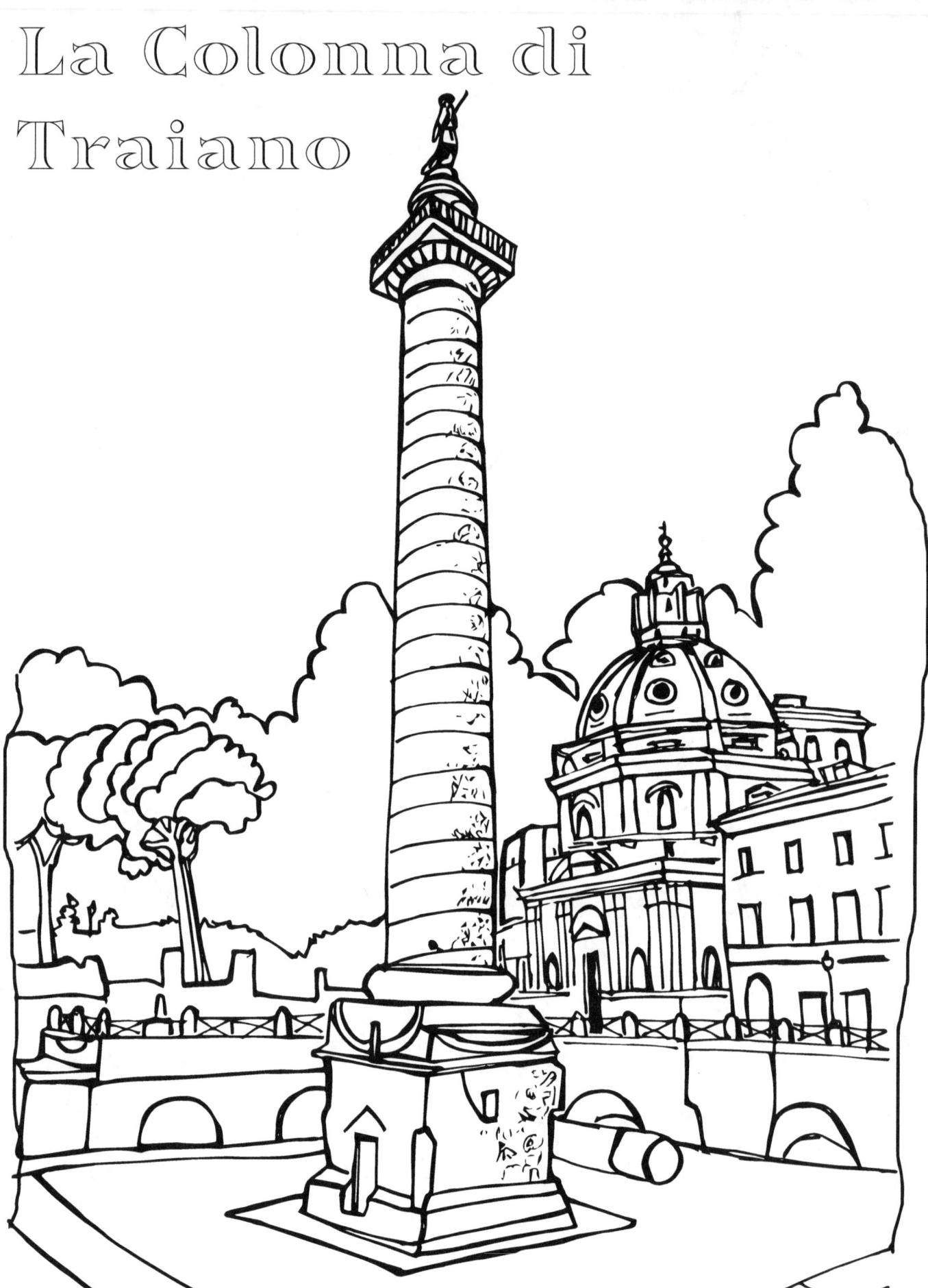

L'obelisco della Minerva

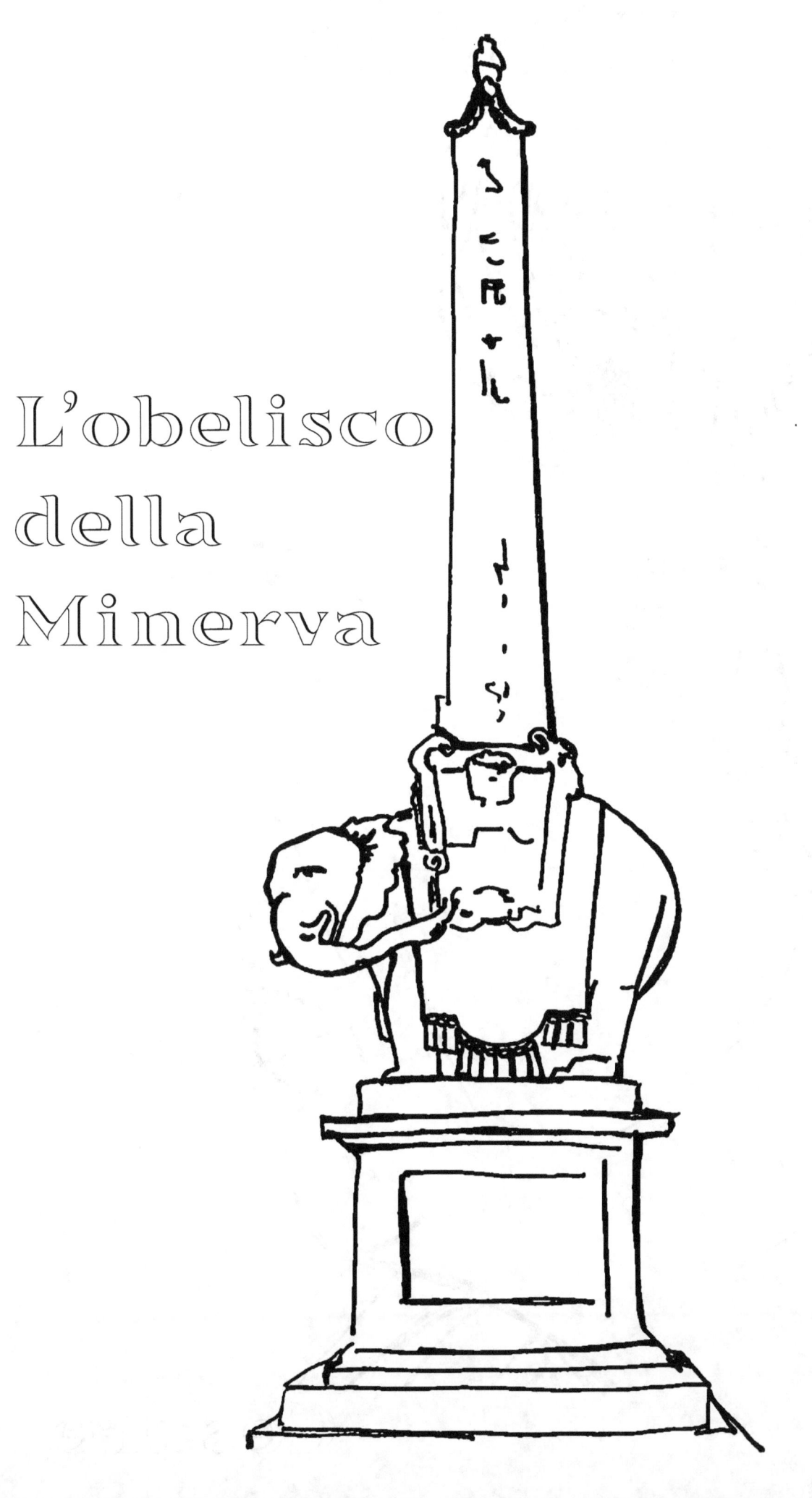

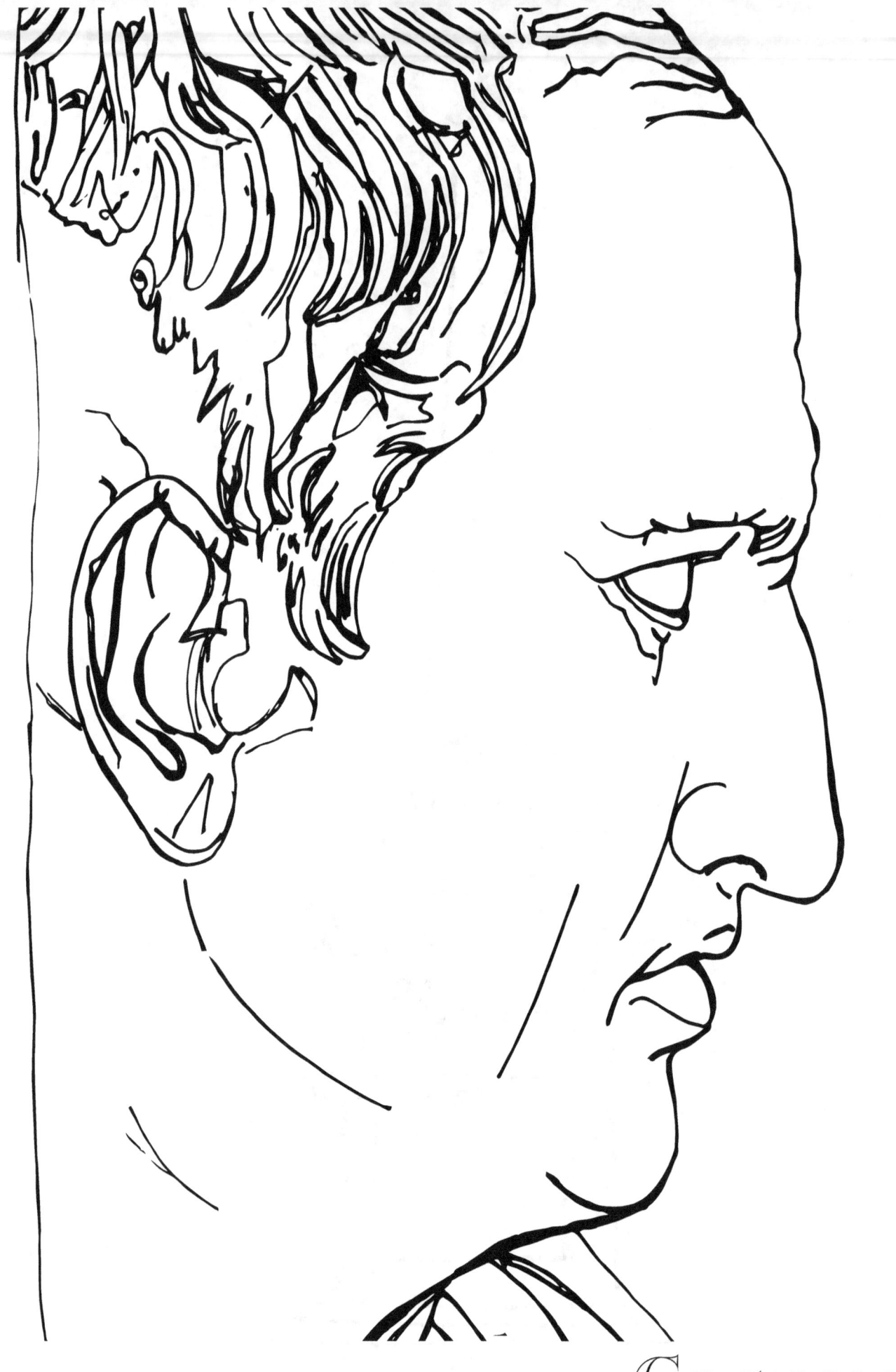

Cesare

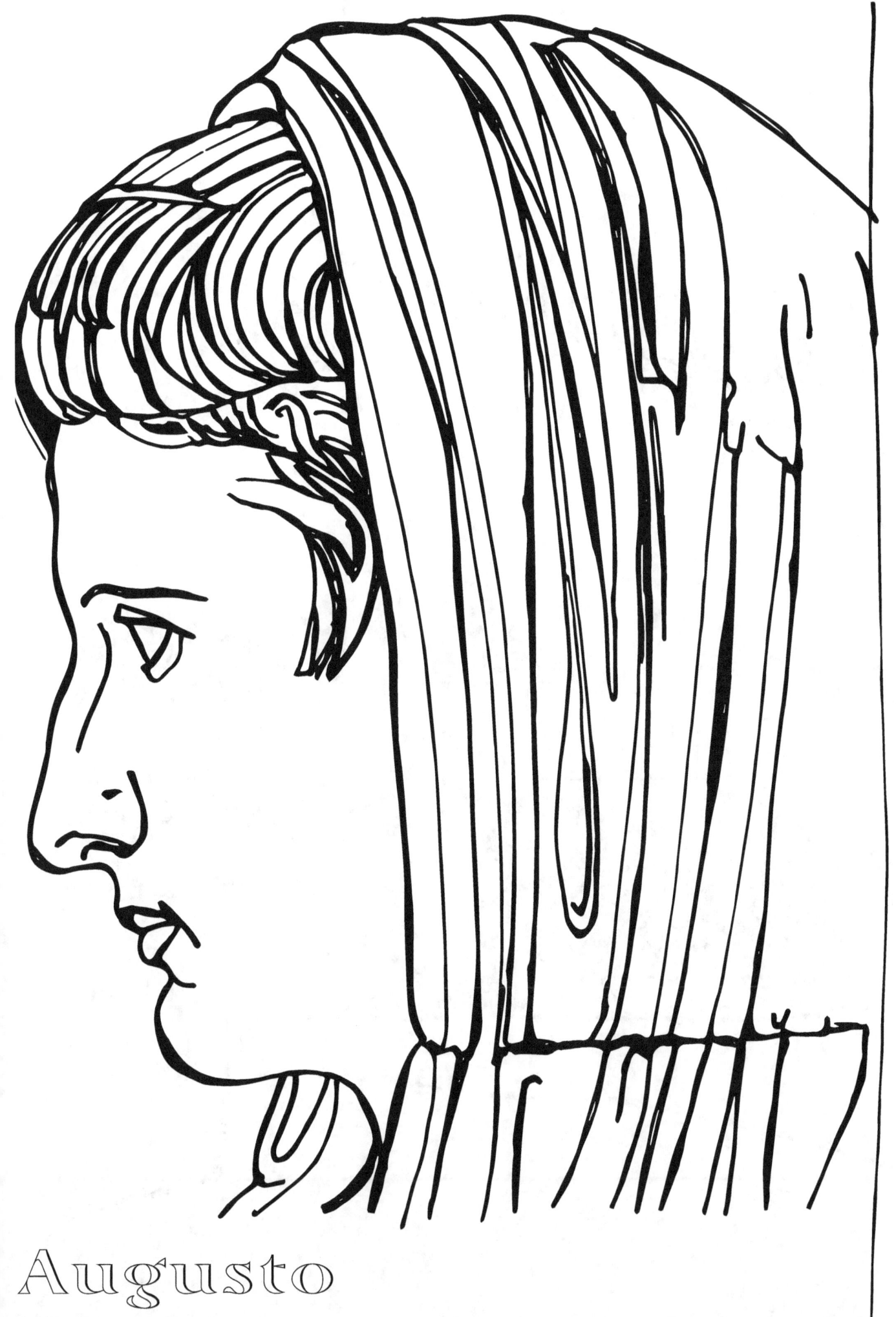

Augusto

I pini di Roma

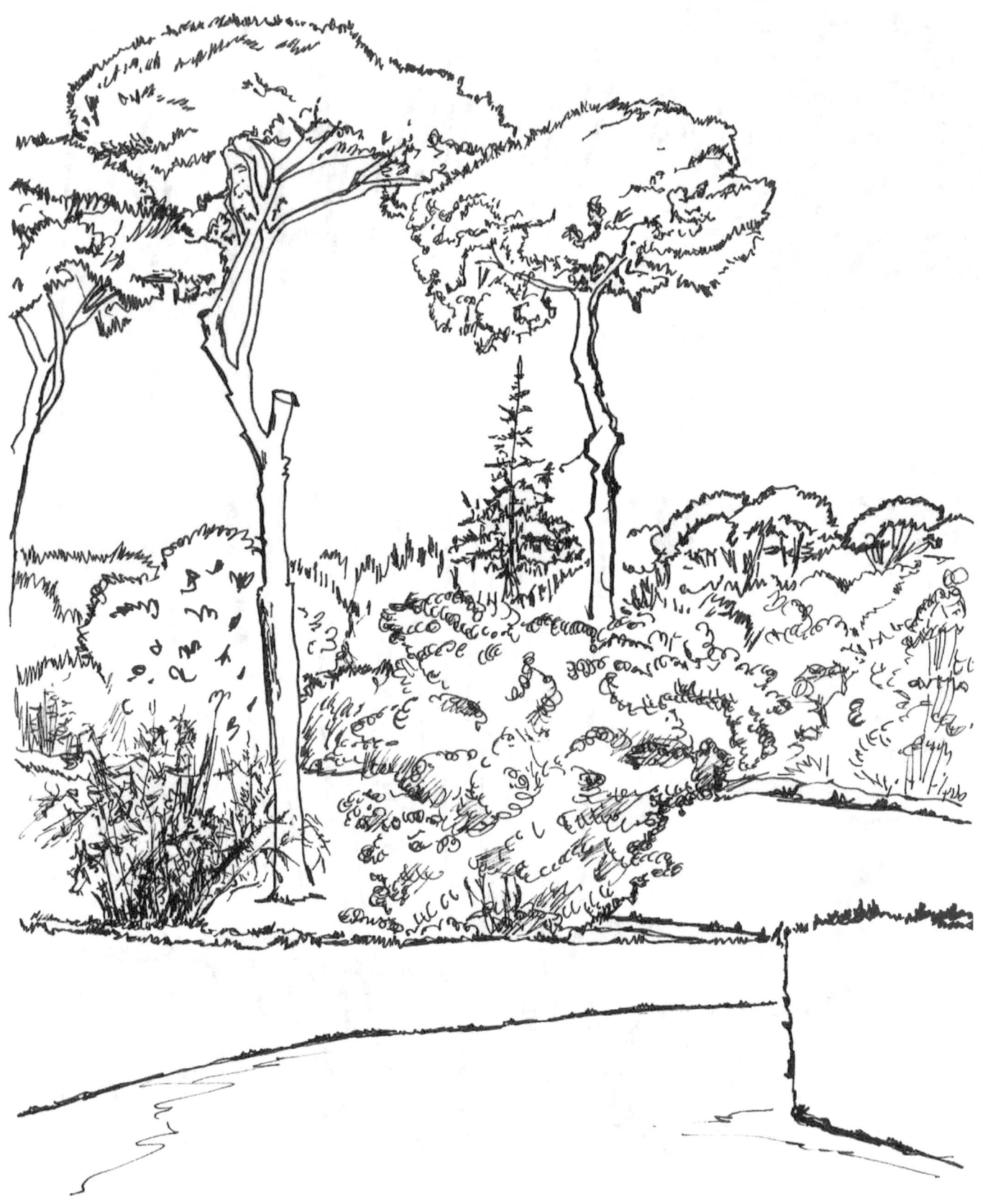

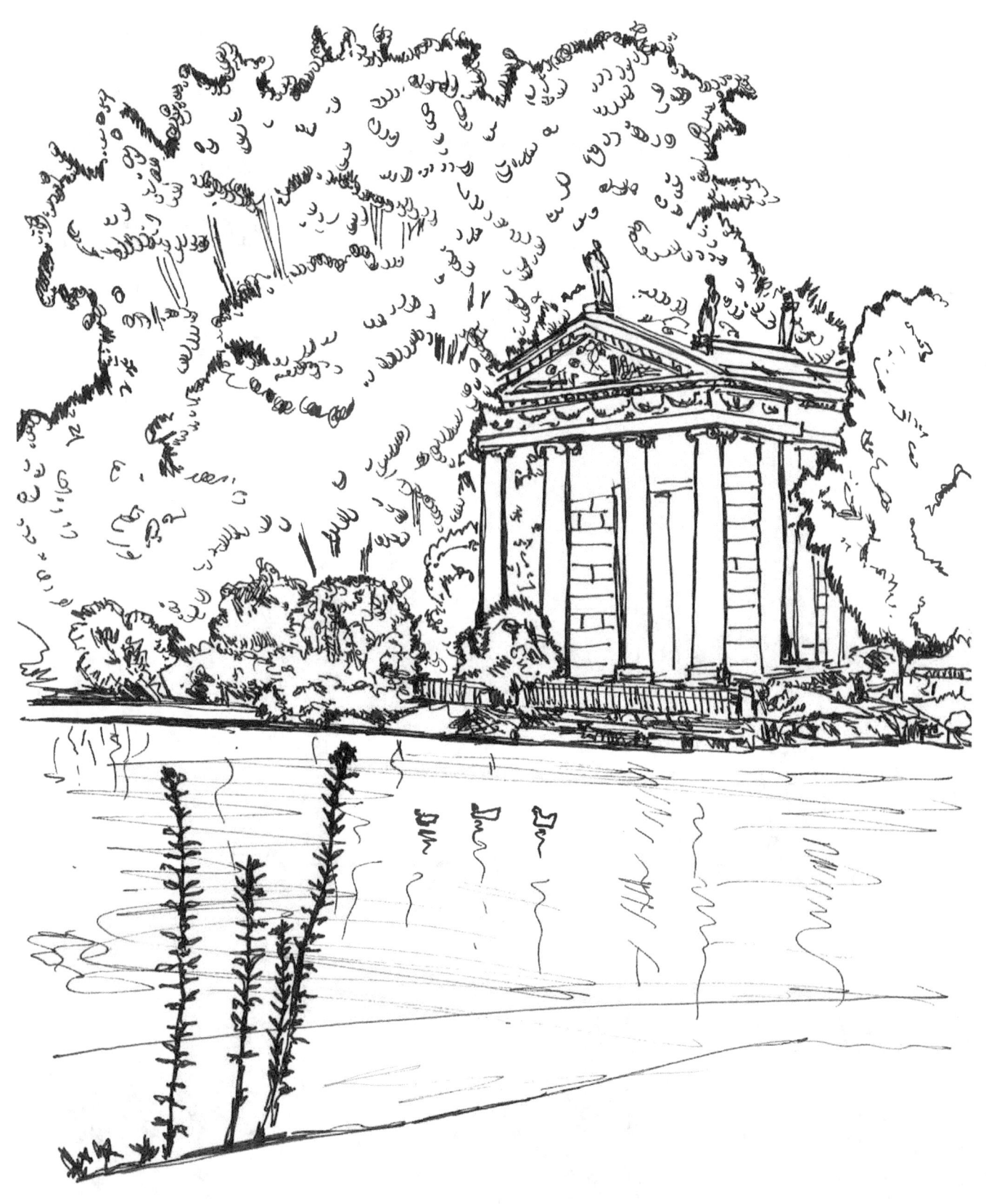

Villa Borghese

Villa Torlonia

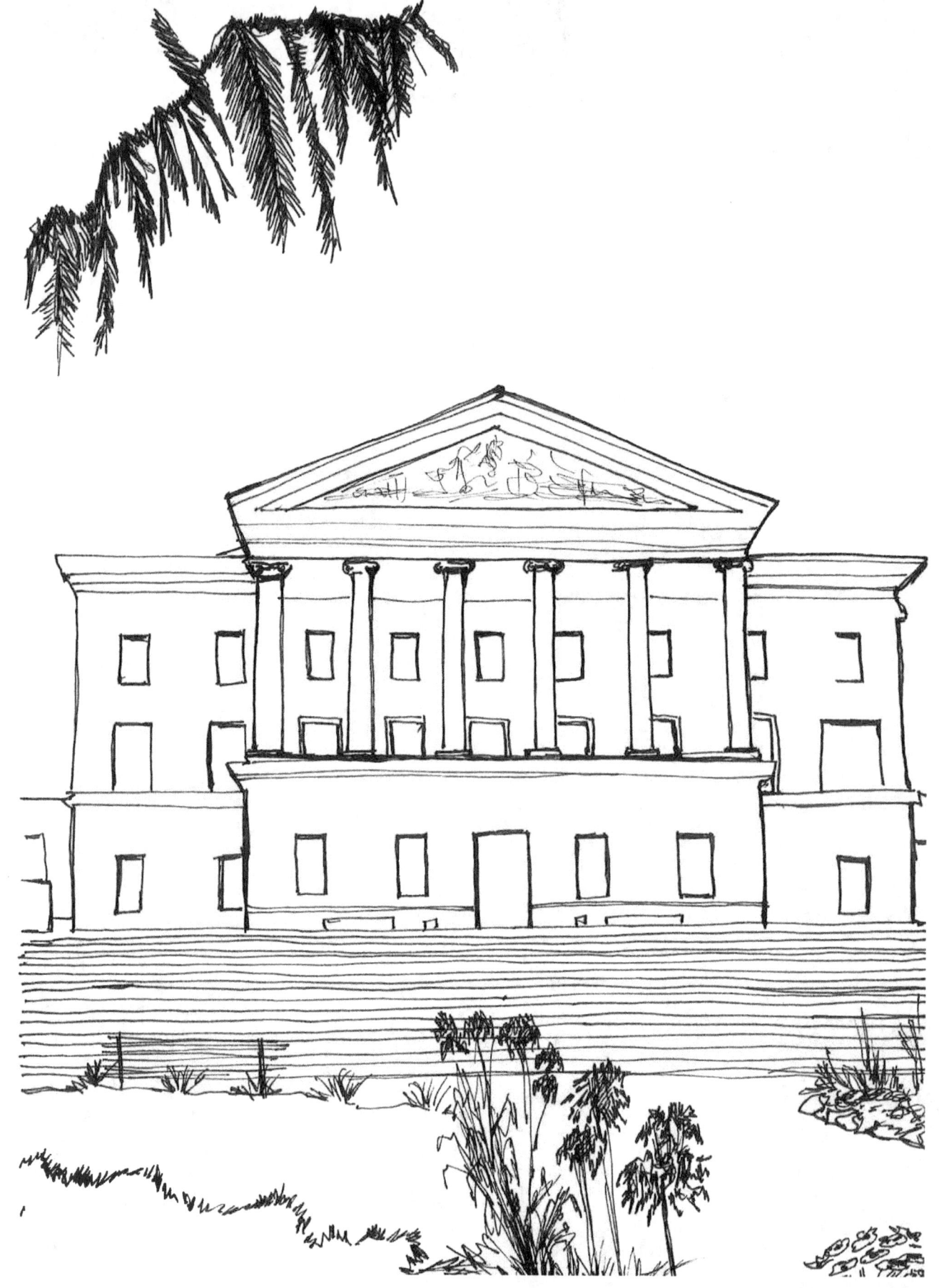

Villa Pamphili

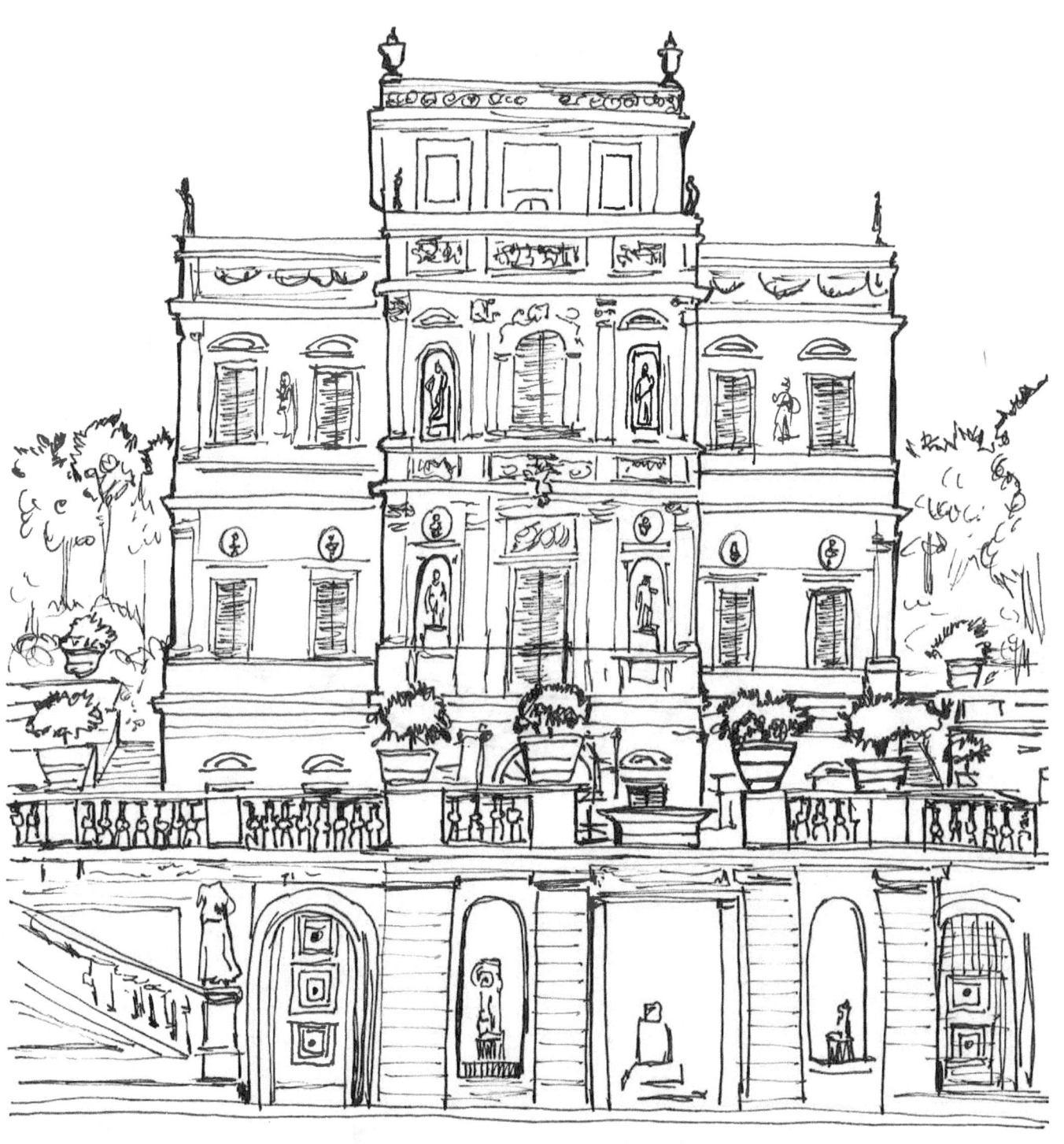

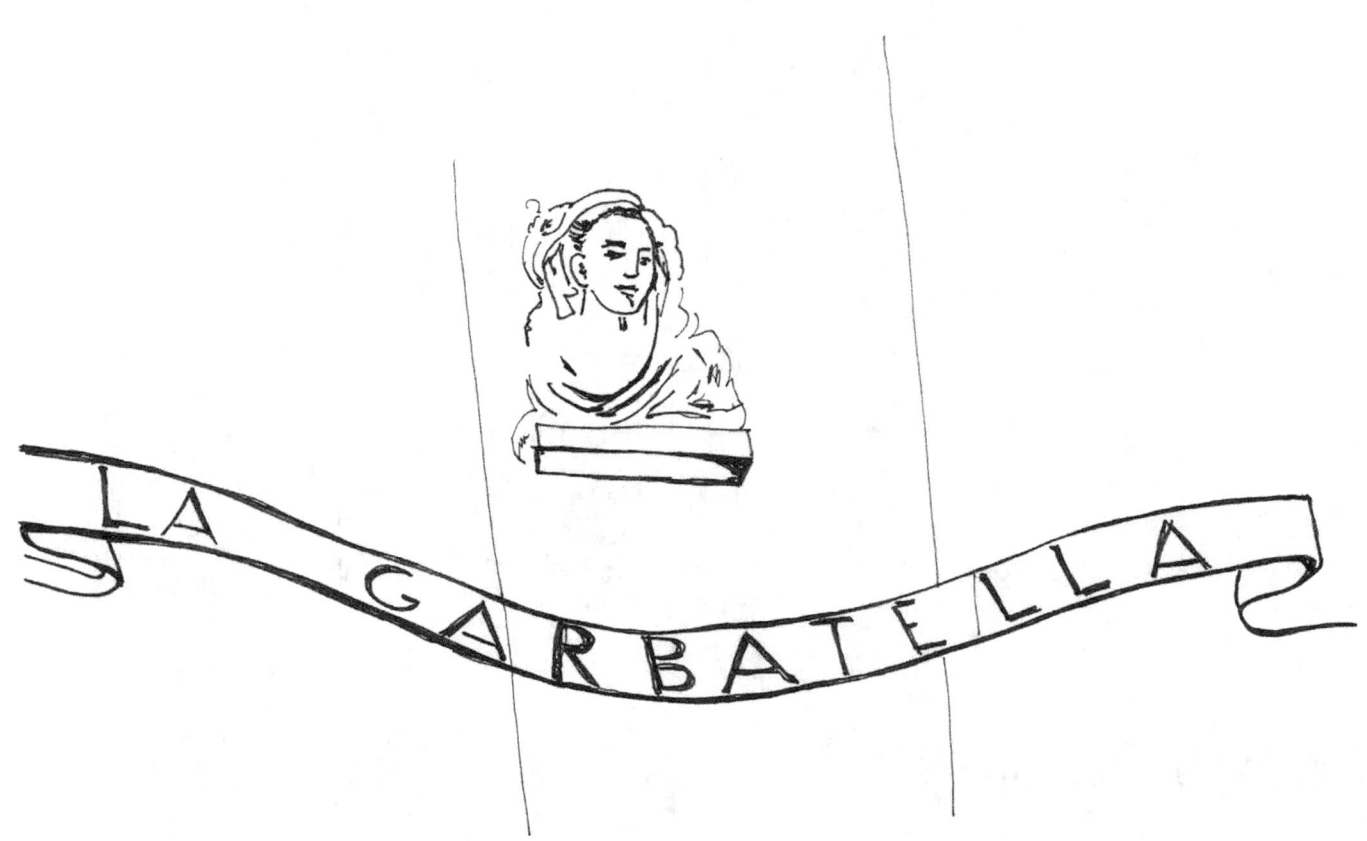

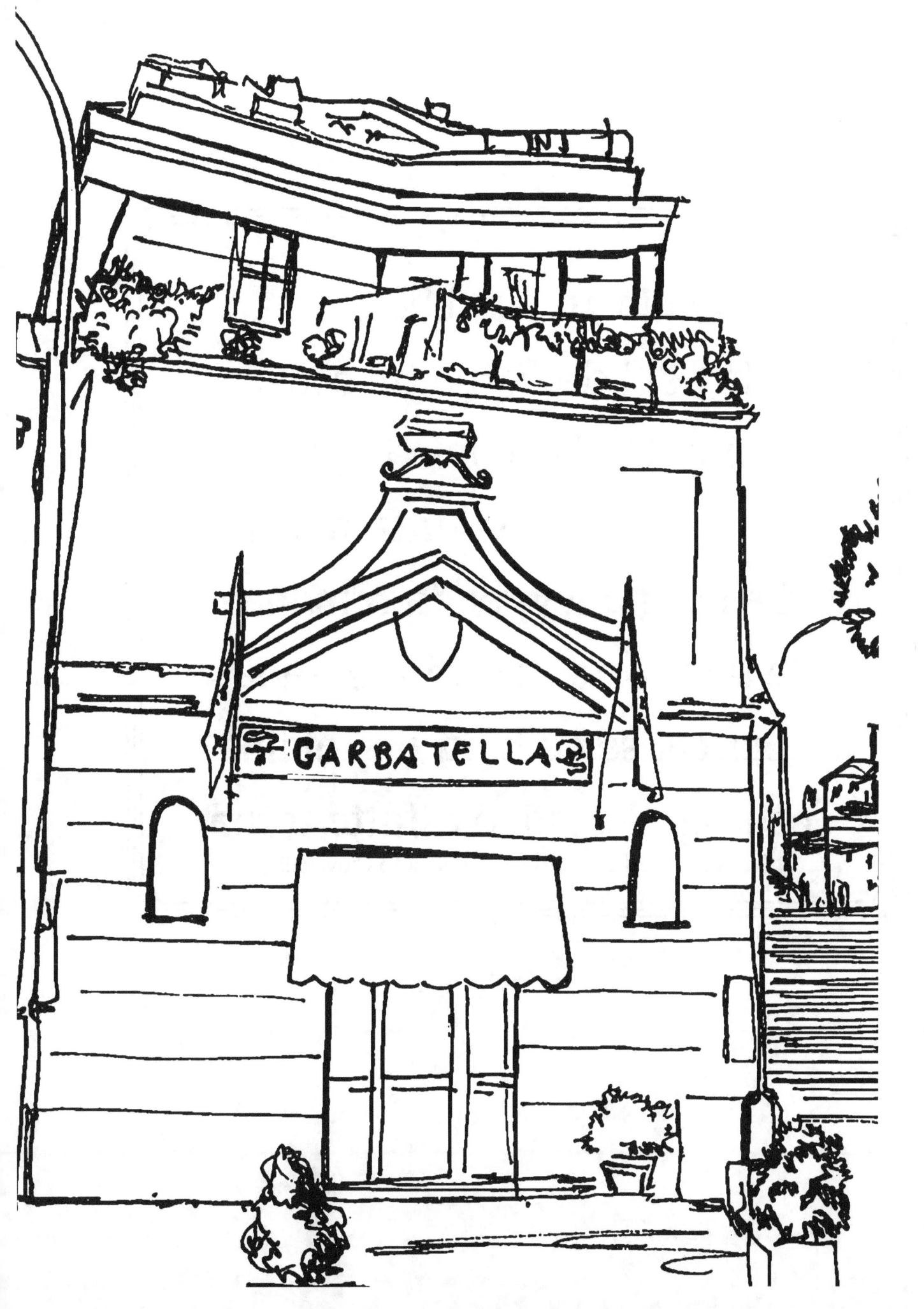

T'invidio, turista che arrivi,
t'imbevi de Fori e de scavi,
poi tutto d'un colpo te trovi
Fontana de Trevi tutta per te!
Ce sta 'na leggenda romana
legata a sta vecchia fontana
per cui se ce butti un soldino
costringi il destino a fatte tornà.

(Renato Rascel, Pietro Garinei e Sandro Giovannini)

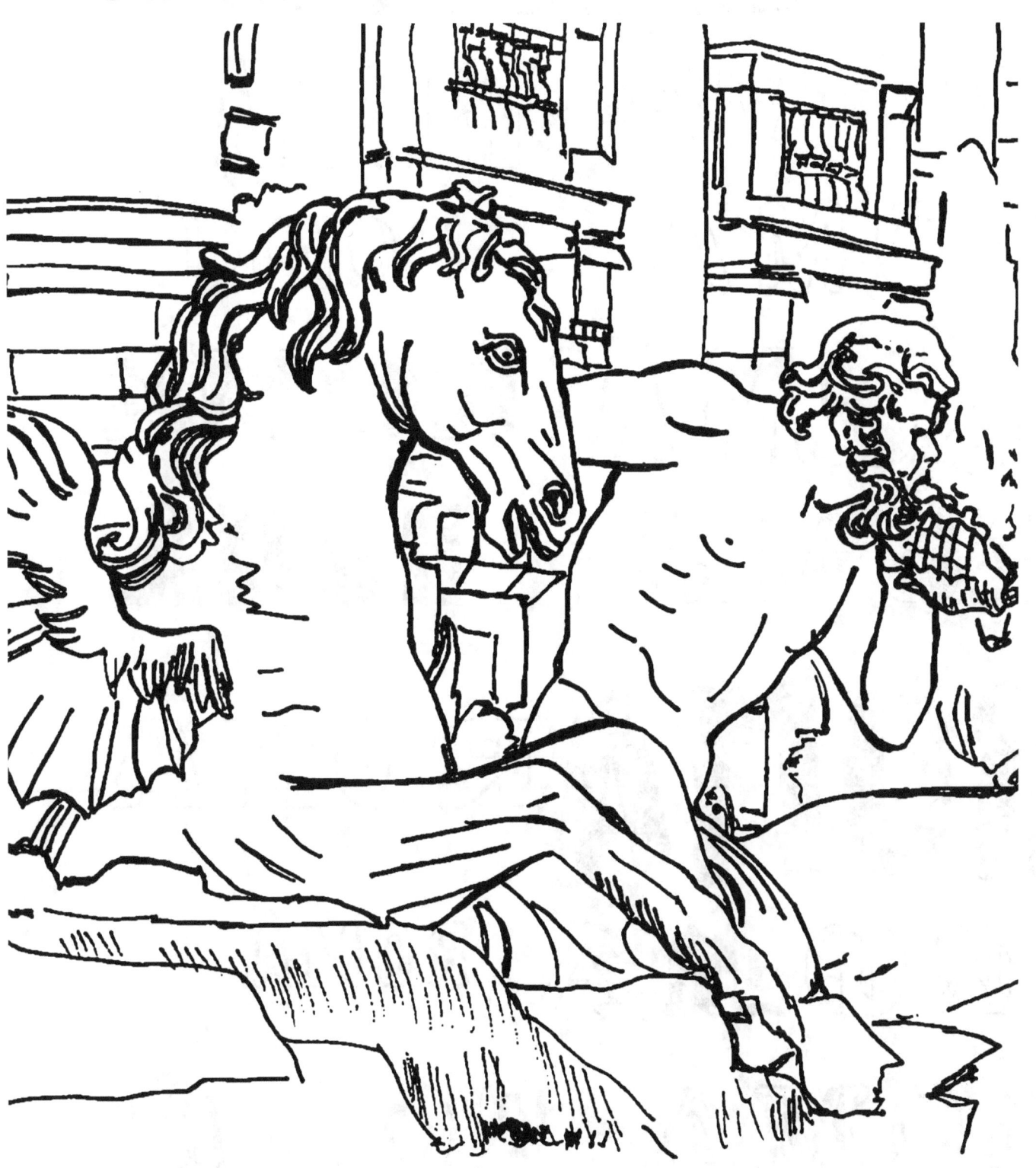

ROMA ROMA
ROMA ROMA
ROMA roma
ROMA ROMA
ROMA ROMA
ROMA ROMA
ROMA ROMA
ROMA ROMA
ROMA ROMA

Colosseo Quadrato

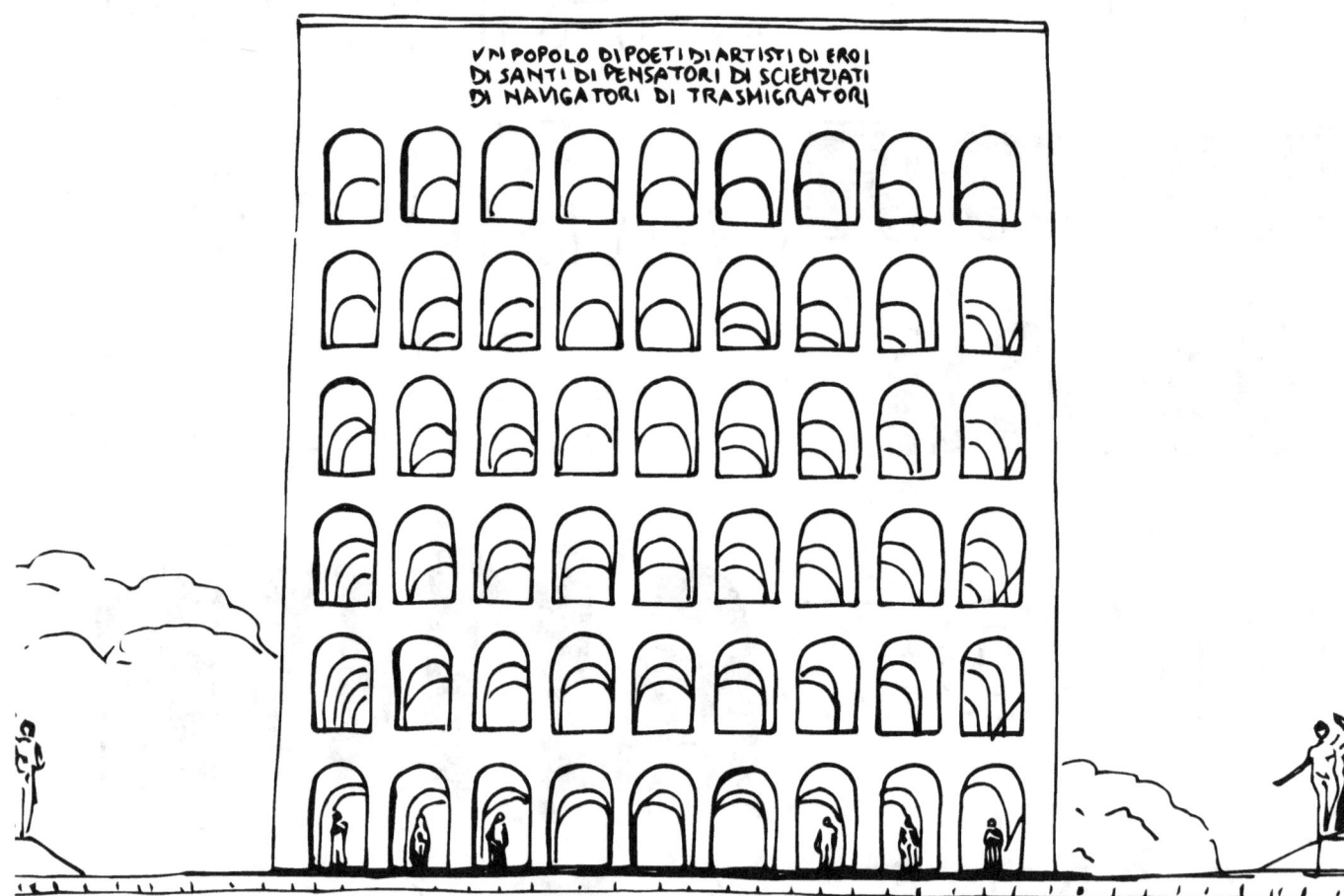

Aventino

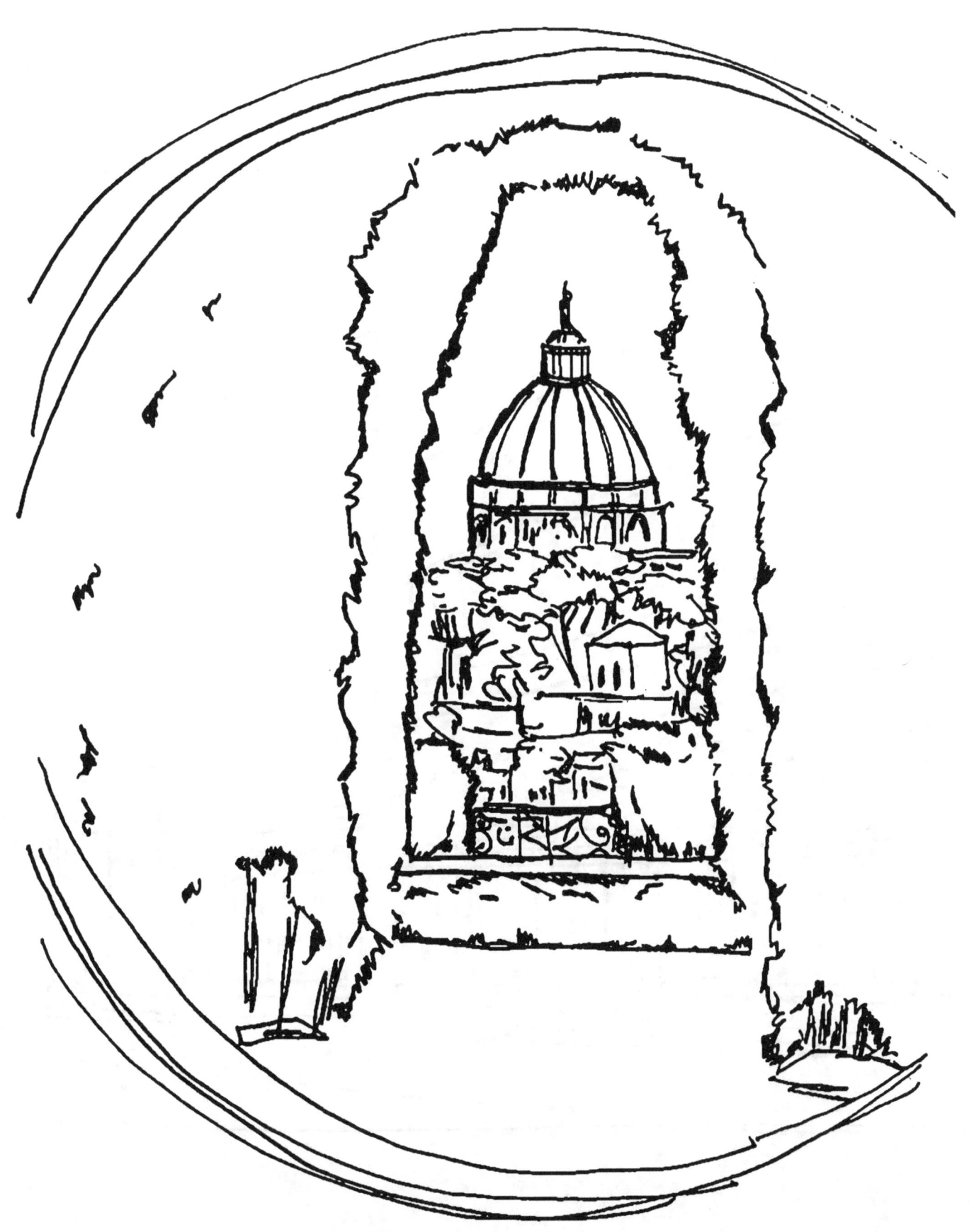

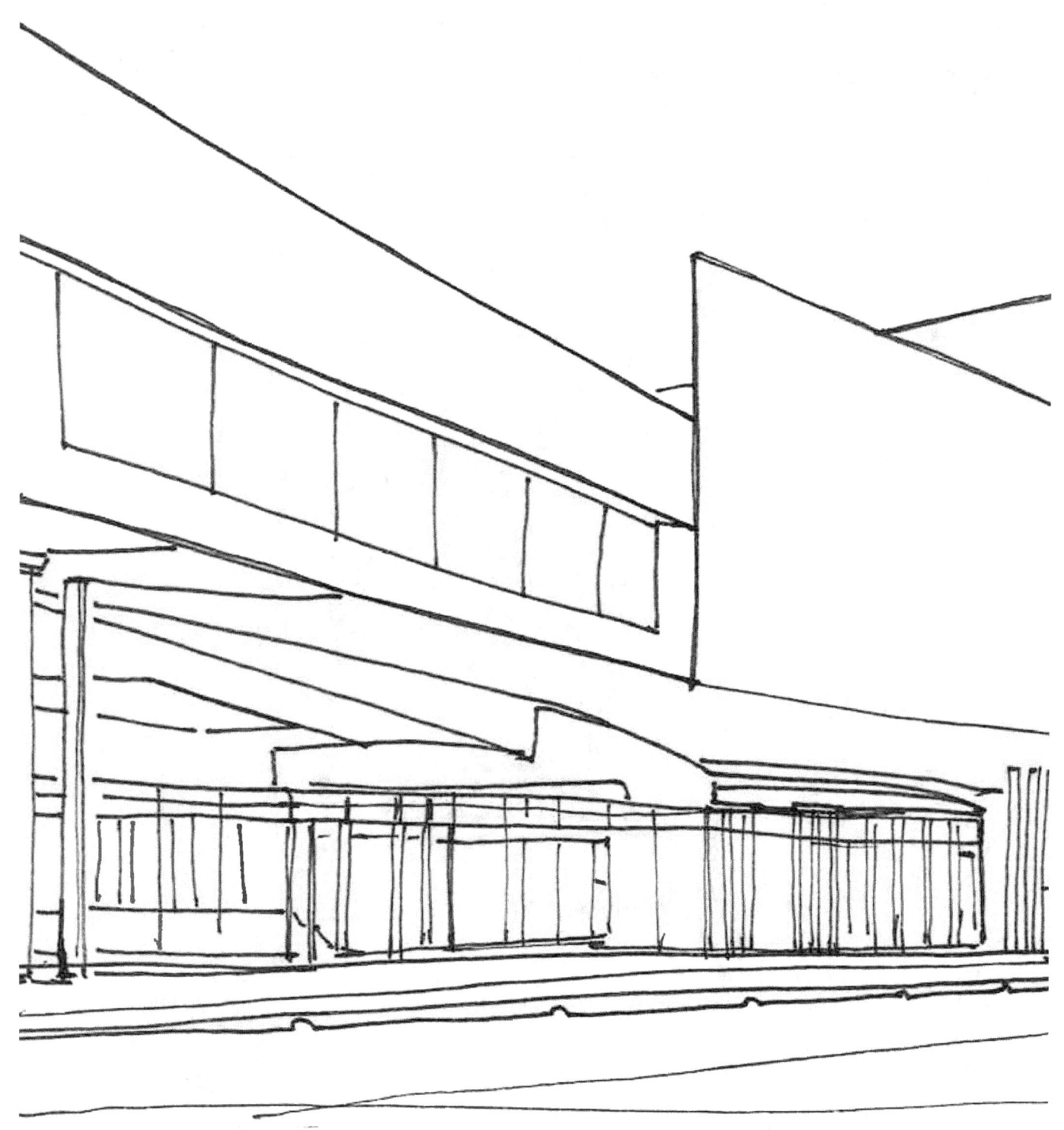

MAXXI

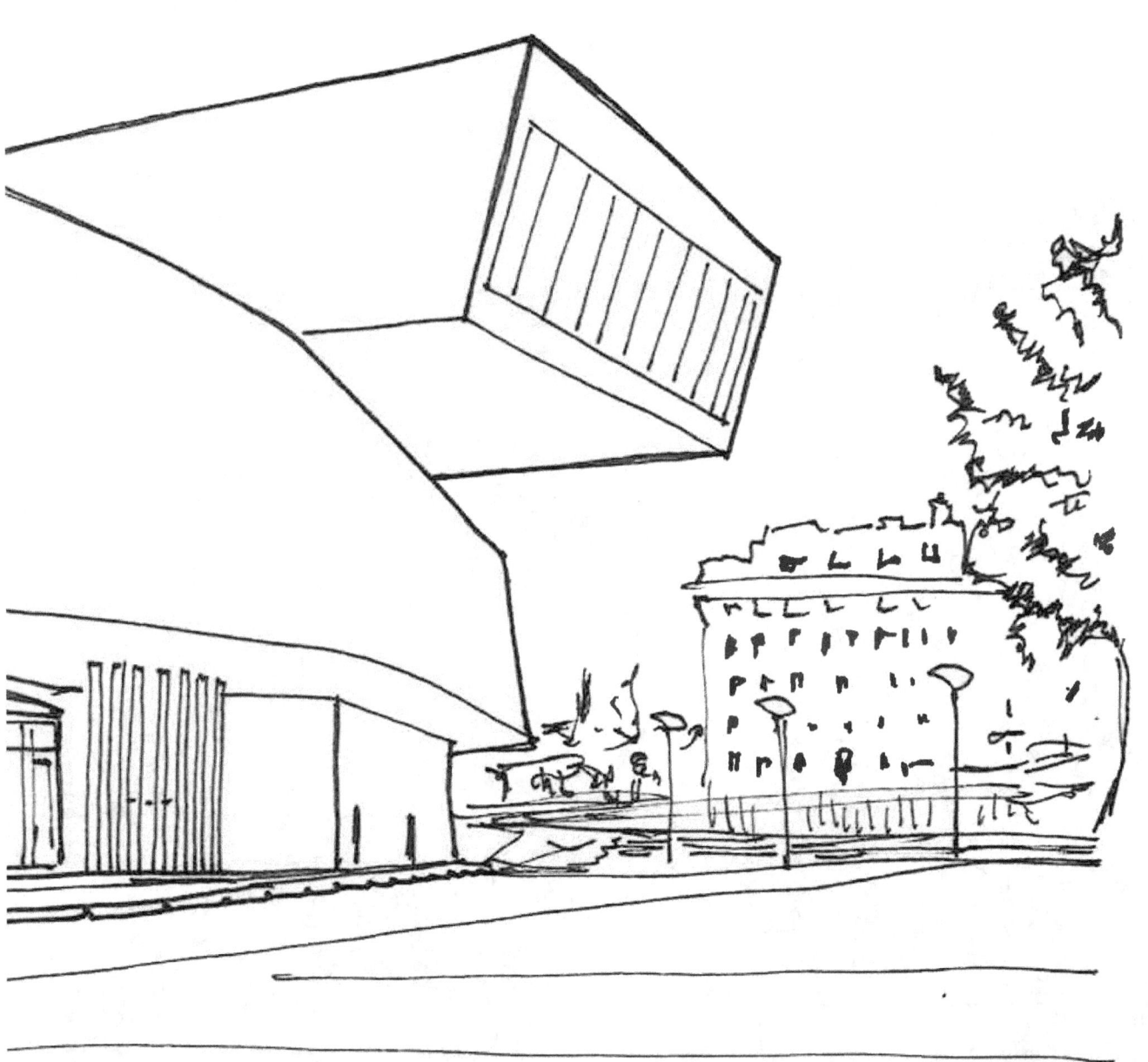

Villaggio Olimpico

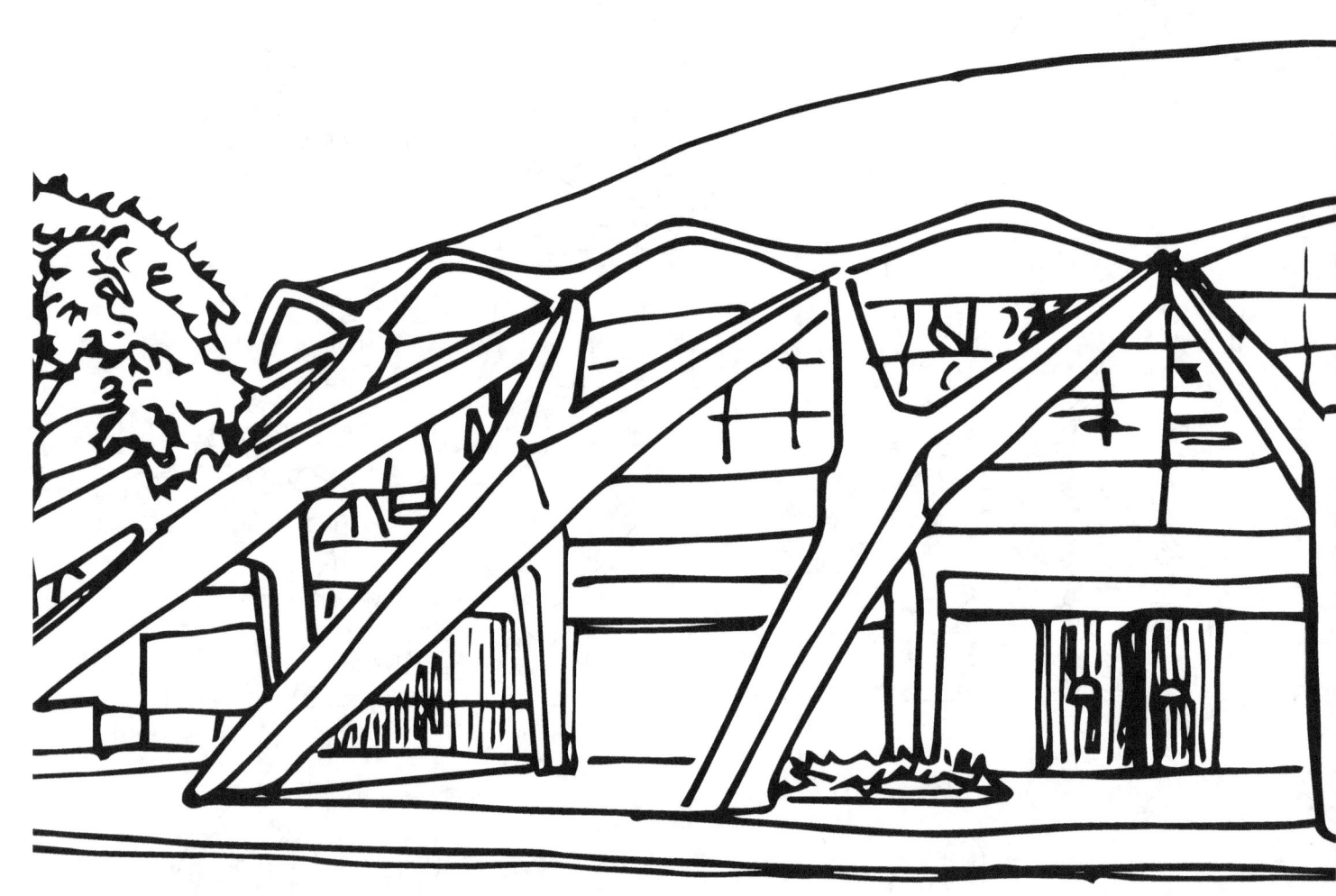

Roma, un caos e un universo di pietra, un sovraffollamento, una mescolanza, una confusione, una sovrapposizione di case, di palazzi, di chiese, una foresta di architetture, dove si elevano le cime dei campanili, delle cupole, delle colonne, delle statue, delle braccia di rovine disperate nell'aria, delle punte di obelischi, dei Cesari di bronzo, delle spade di angeli neri contro il cielo.
(Edmond e Jules de Goncourt)

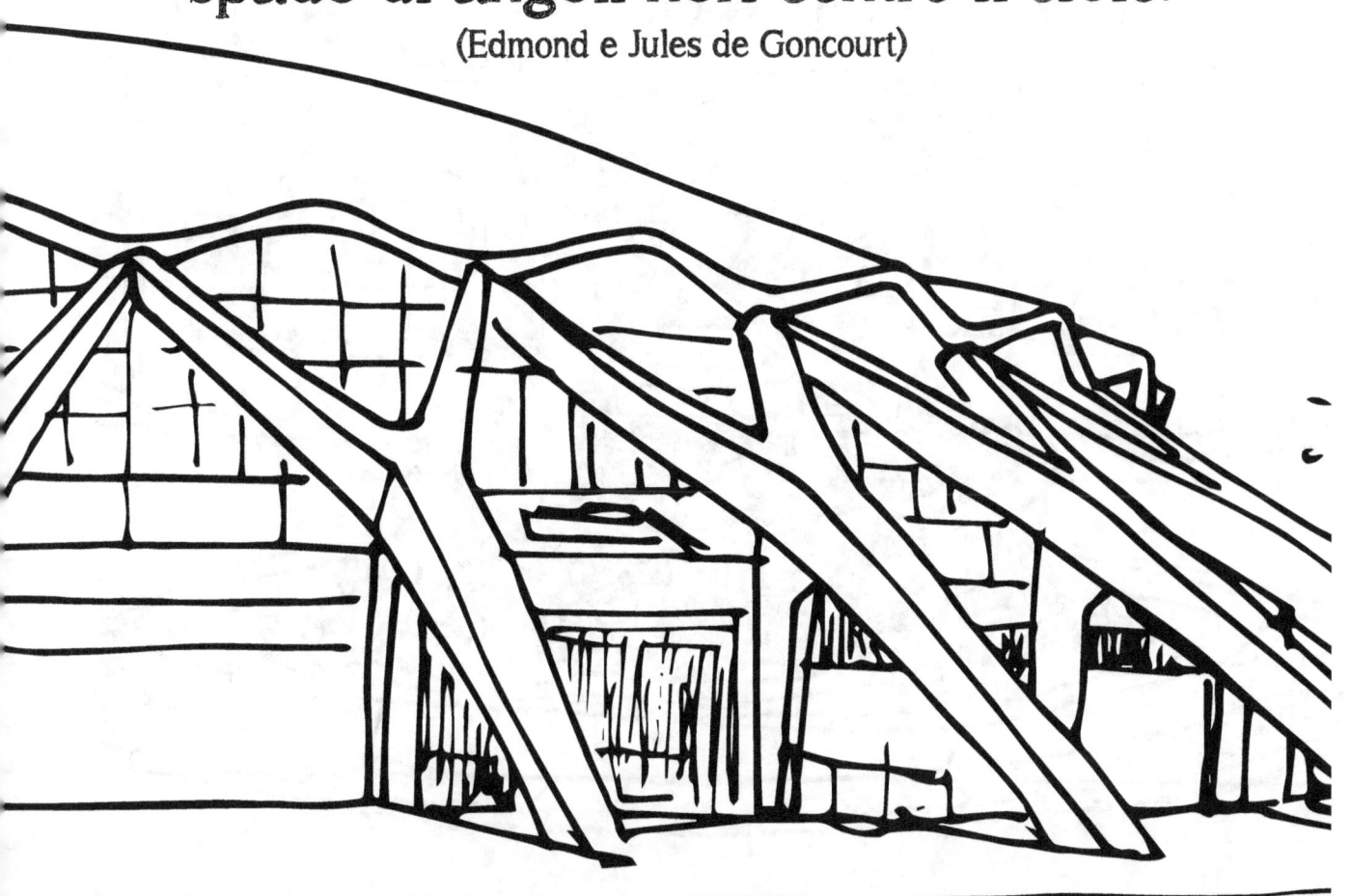

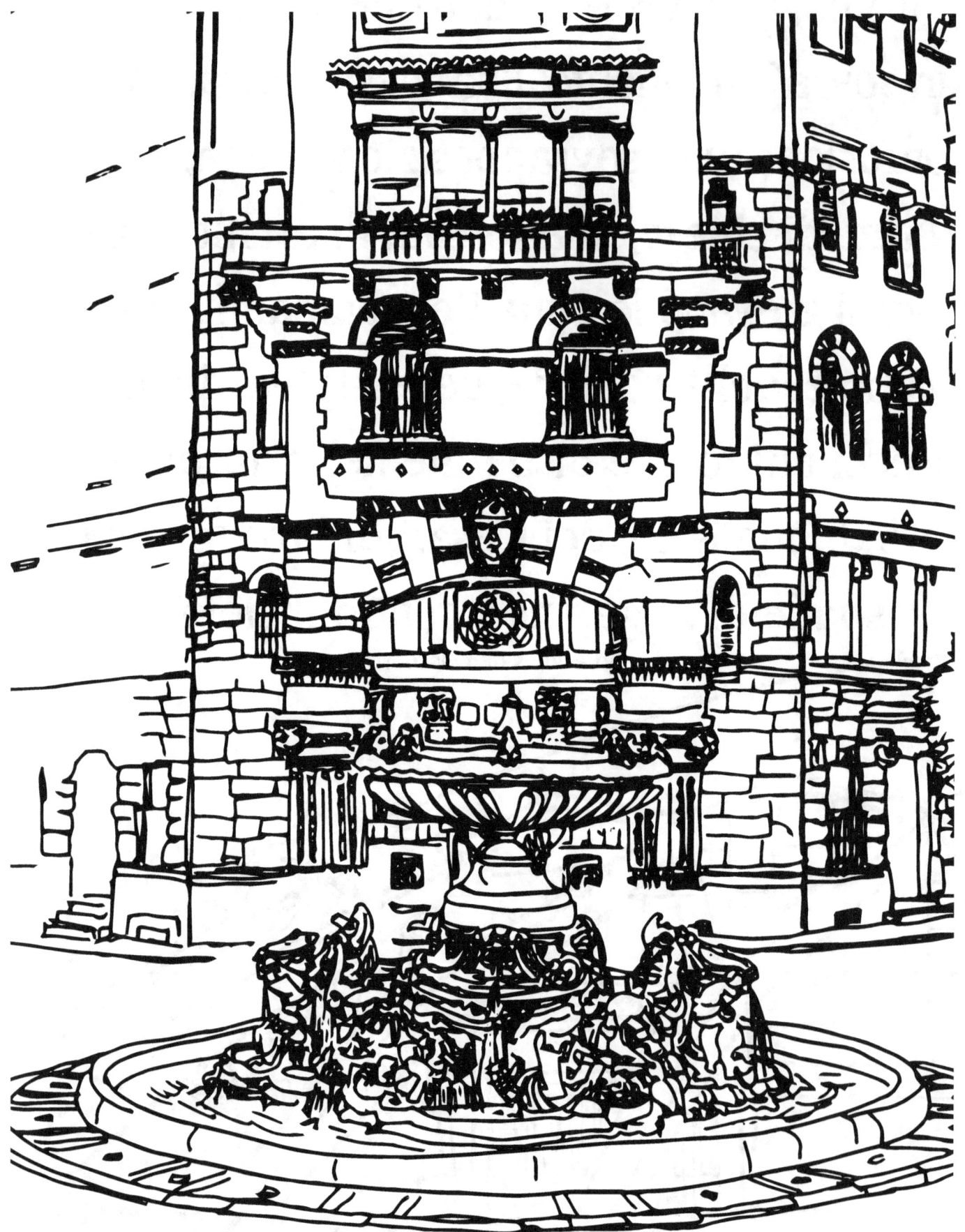

Quartiere Coppedé

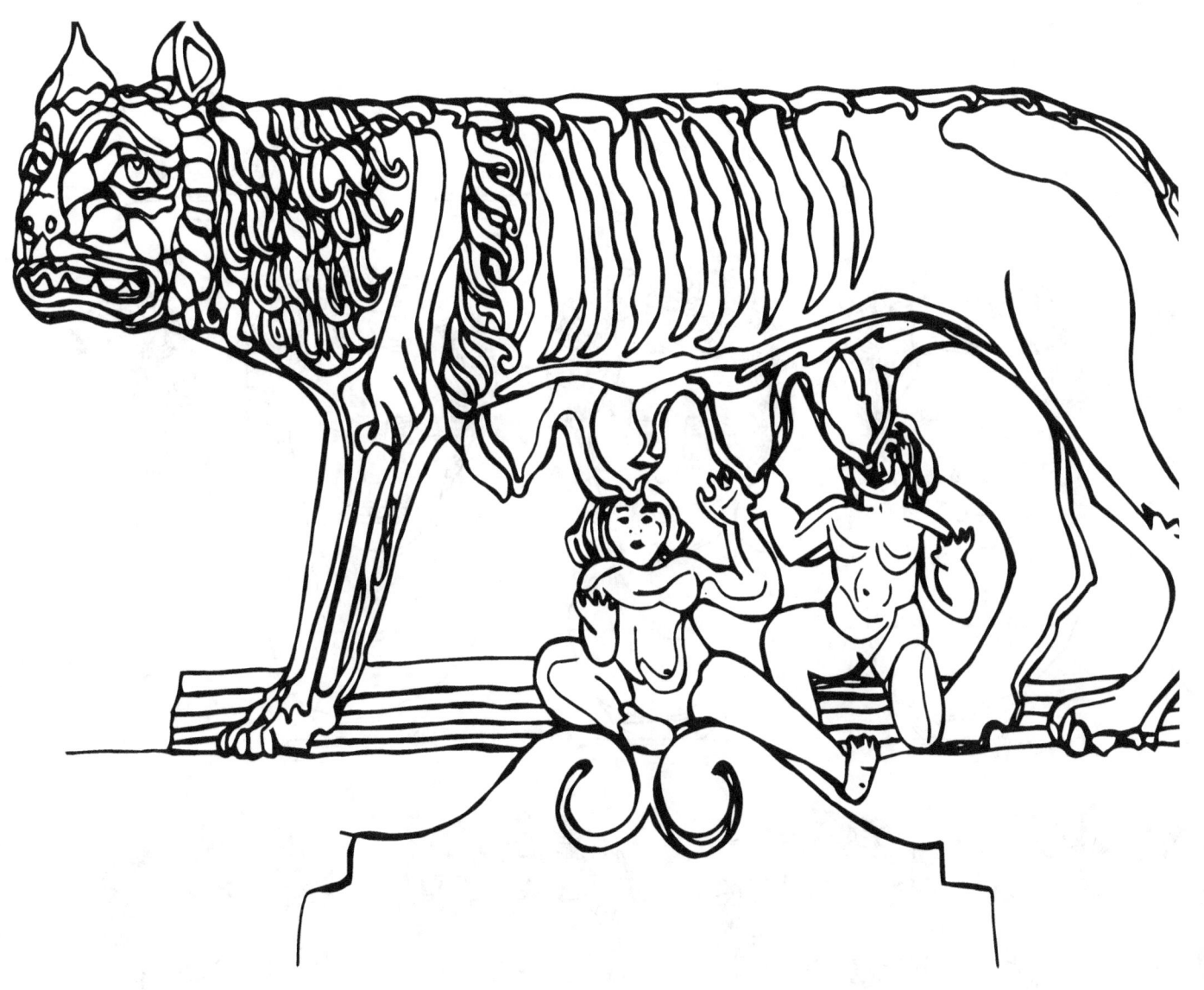

le puntarelle

Fave e pecorino

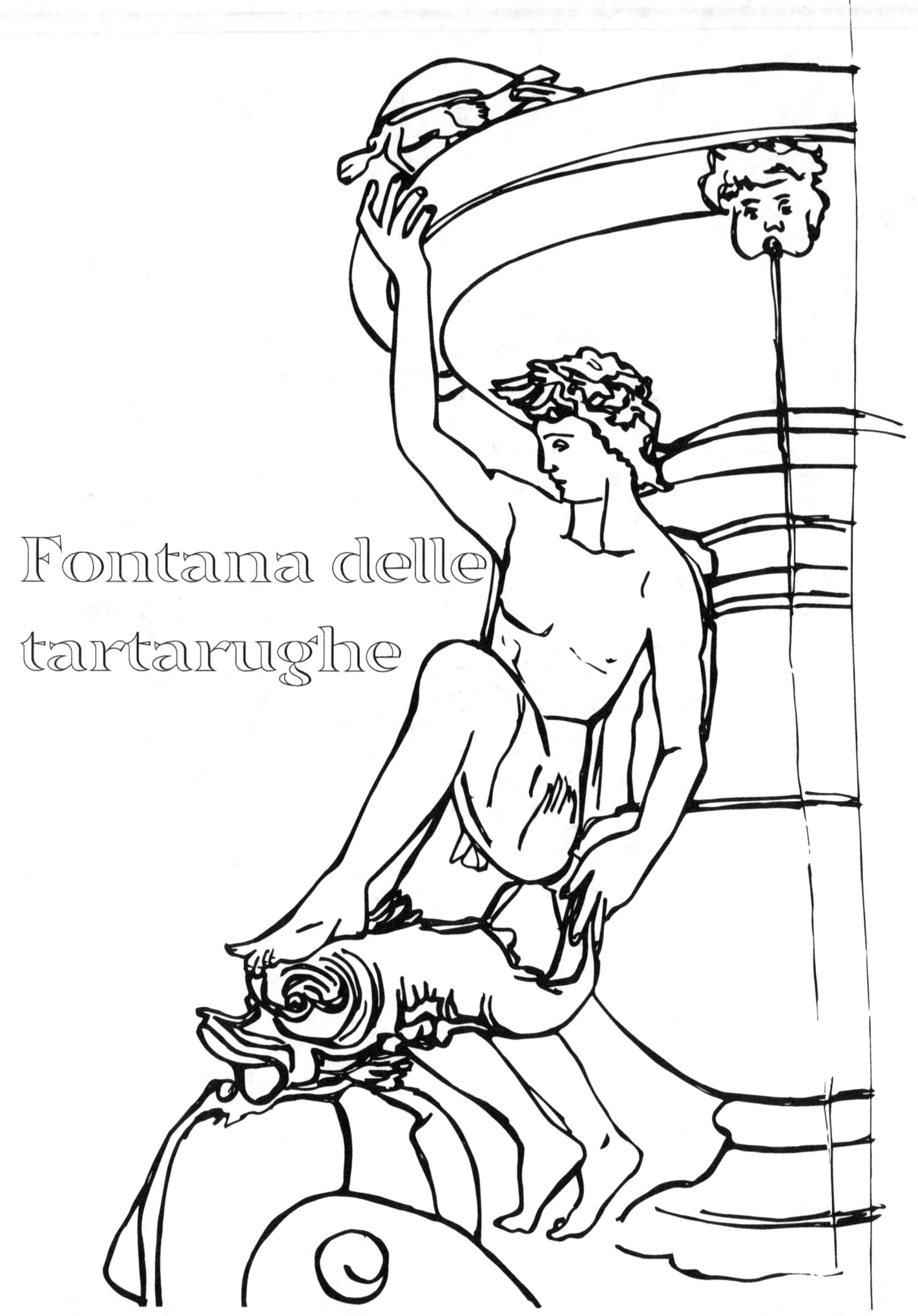

Fontana delle tartarughe

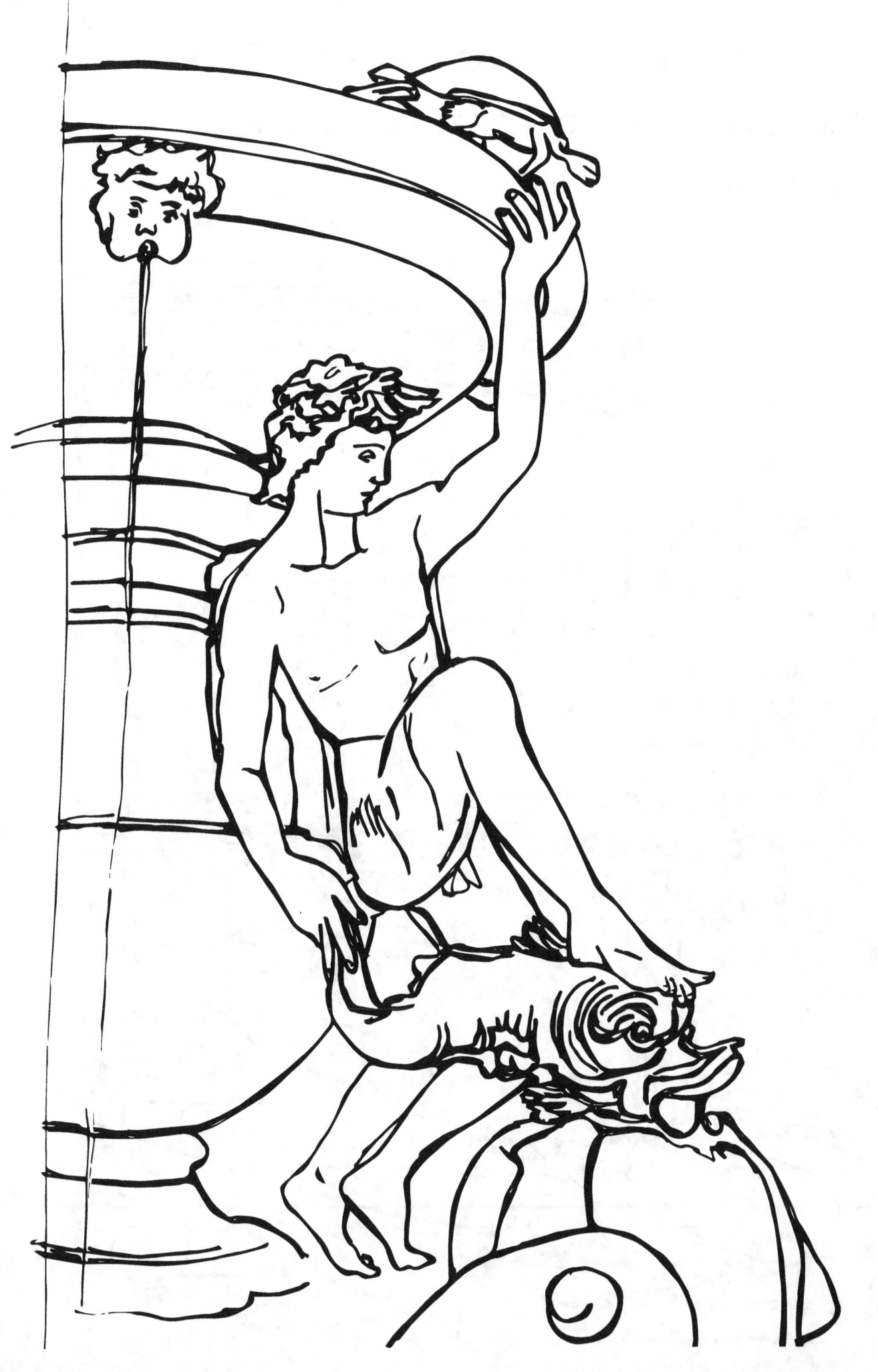

Roma non è una città come le altre. È un grande museo, un salotto da attraversare in punta di piedi.
(Alberto Sordi)

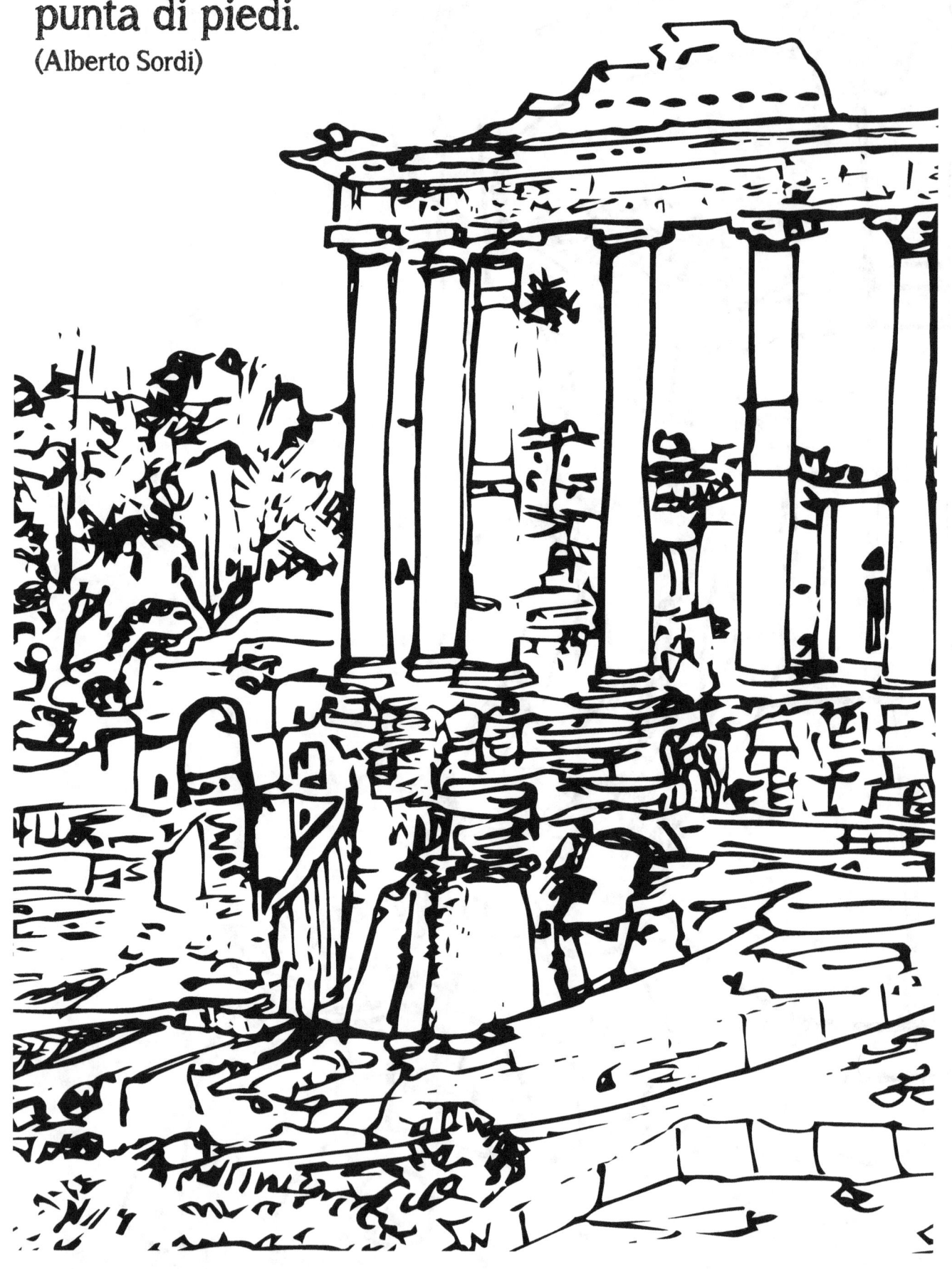

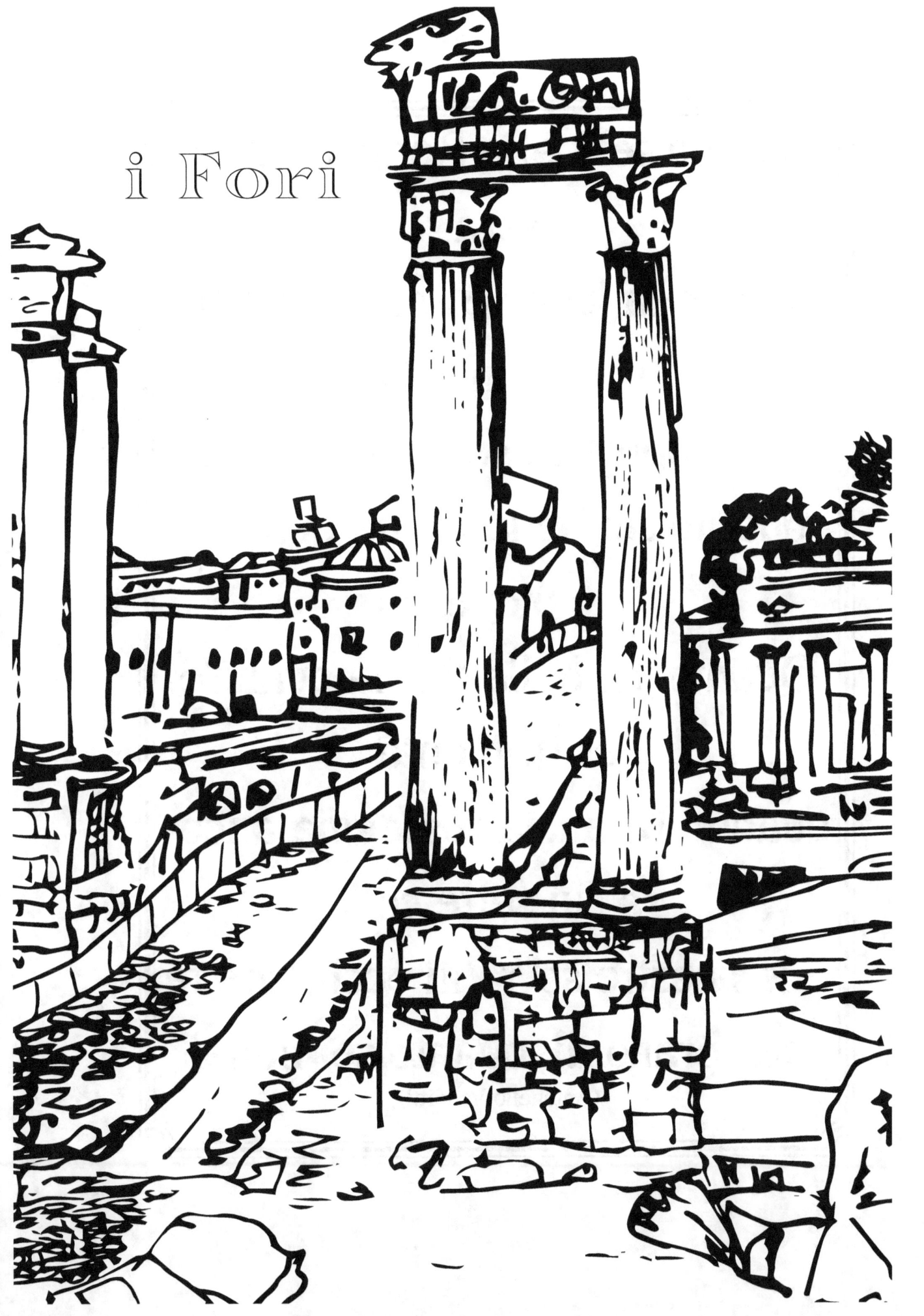

Quanto sei bella Roma quann'è sera
quando la luna se specchia dentro ar fontanone
e le coppiette se ne vanno via
quanto sei bella Roma quando piove.
Quanto sei bella Roma quann'è er tramonto
quando l'arancia rosseggia ancora sui sette colli
e le finestre so' tanti occhi che te sembrano dì: quanto sei bella!
(Antonello Venditti)

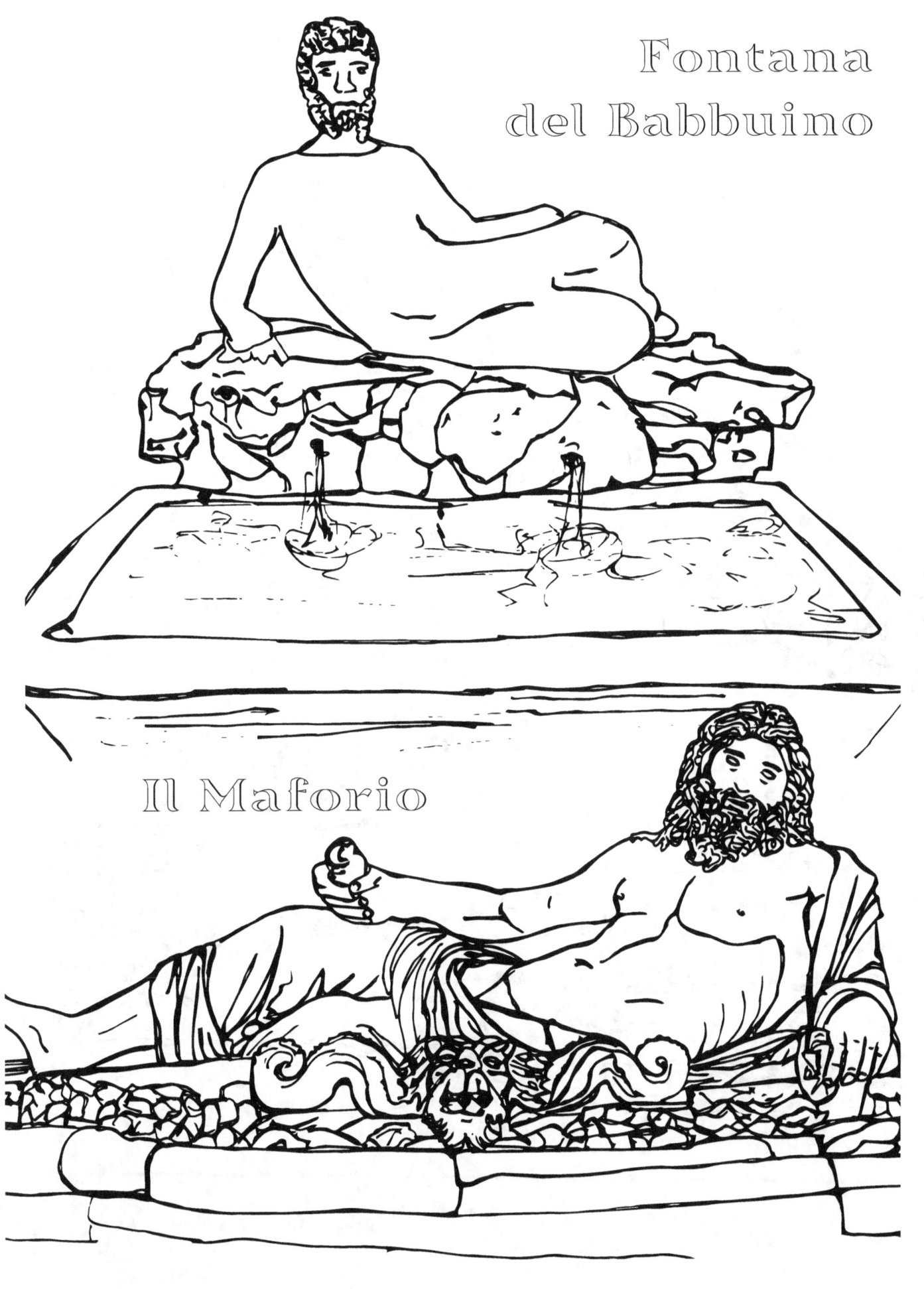

Ponte Rotto

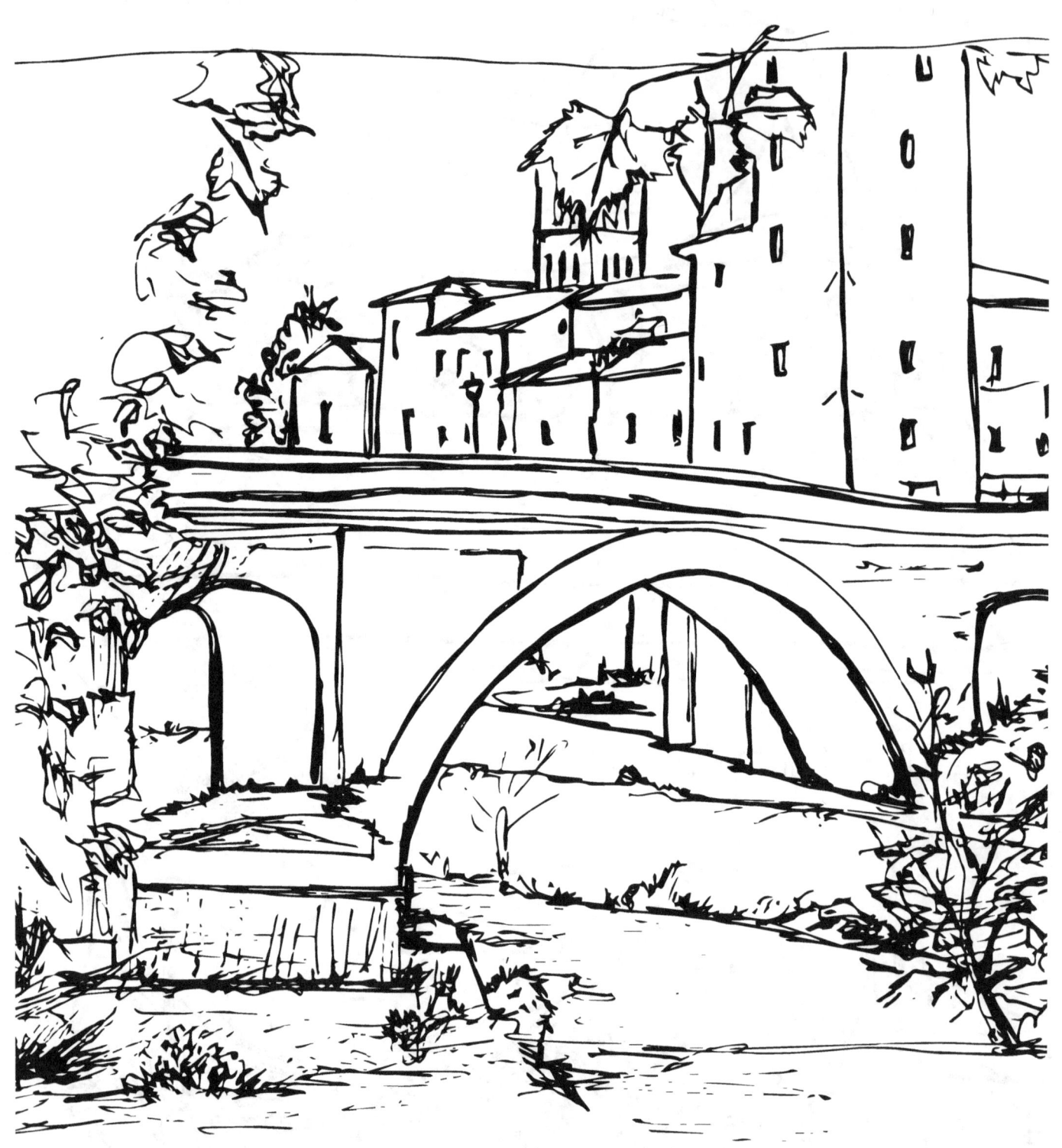

Ponte Milvio

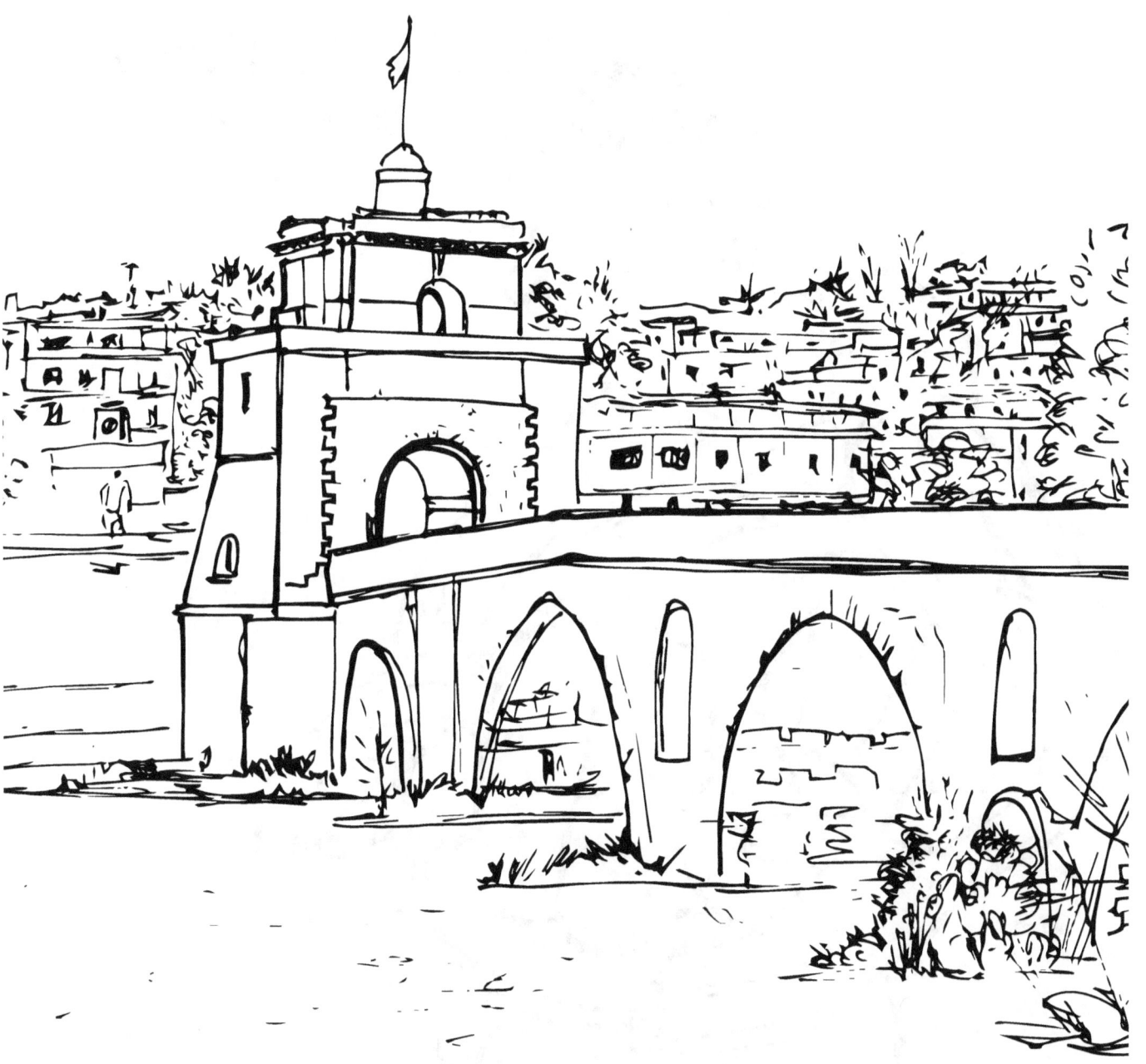

Esistono i tifosi di calcio, e poi esistono i tifosi della Roma.
(Agostino Di Bartolomei)

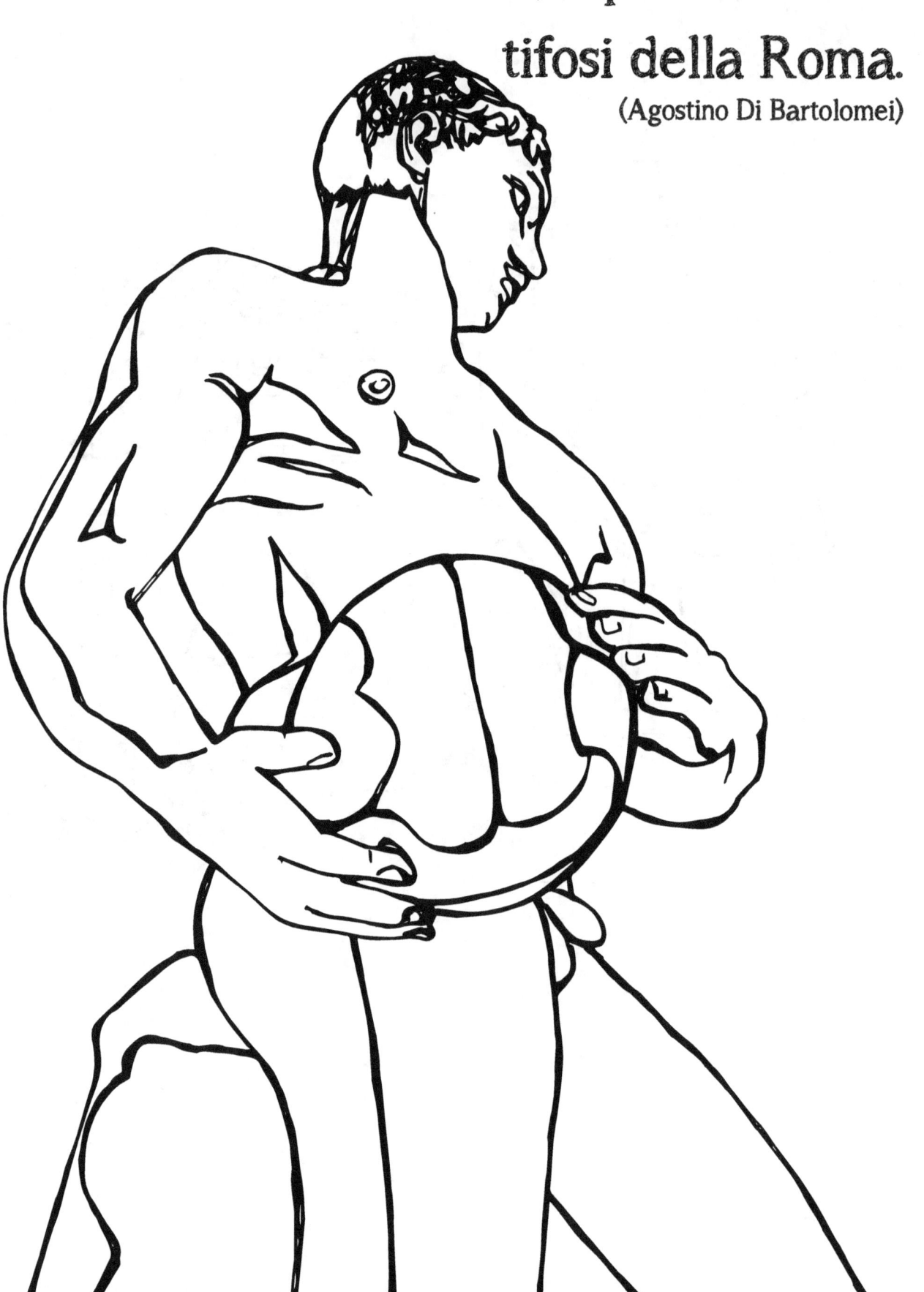

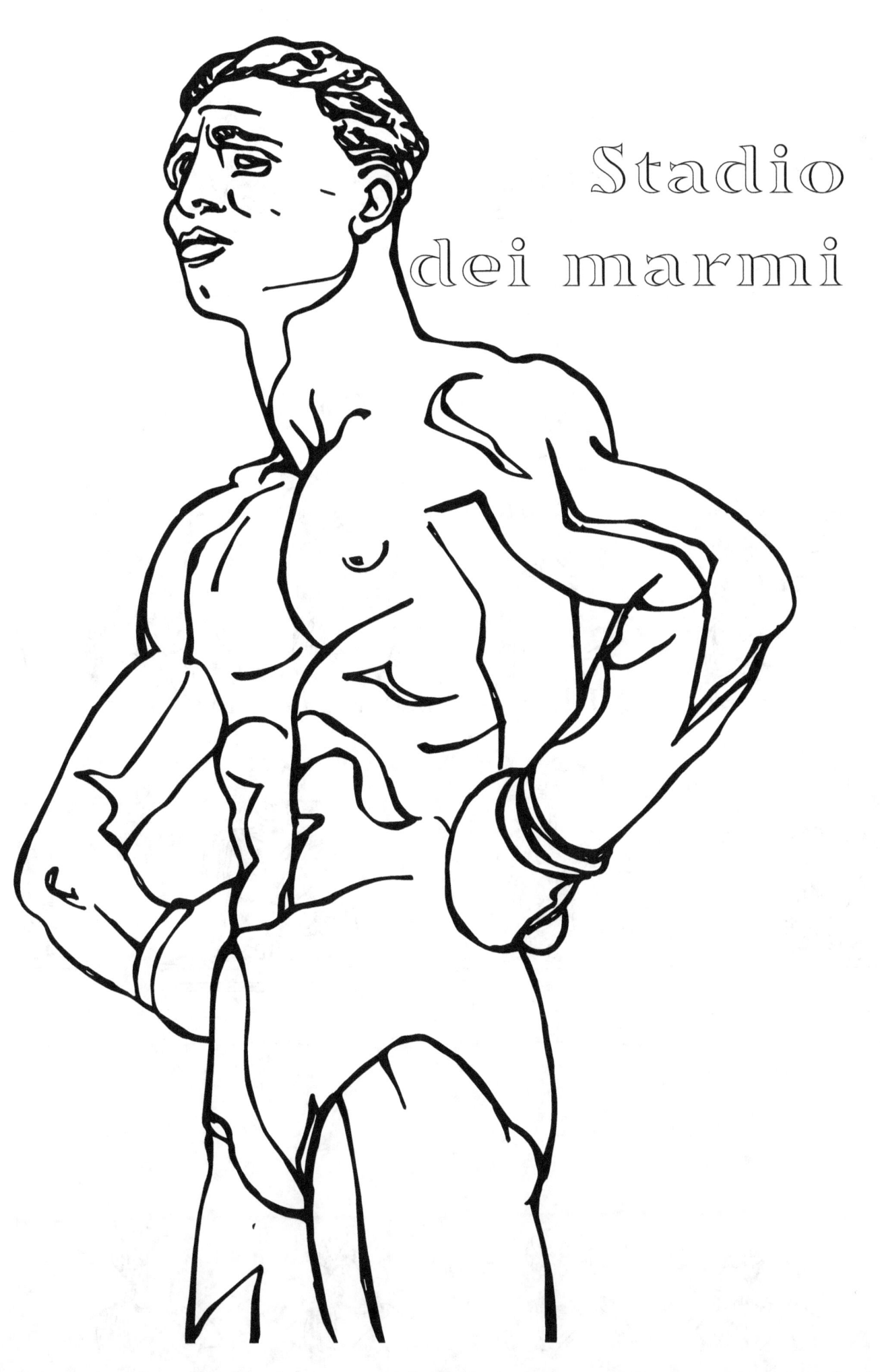

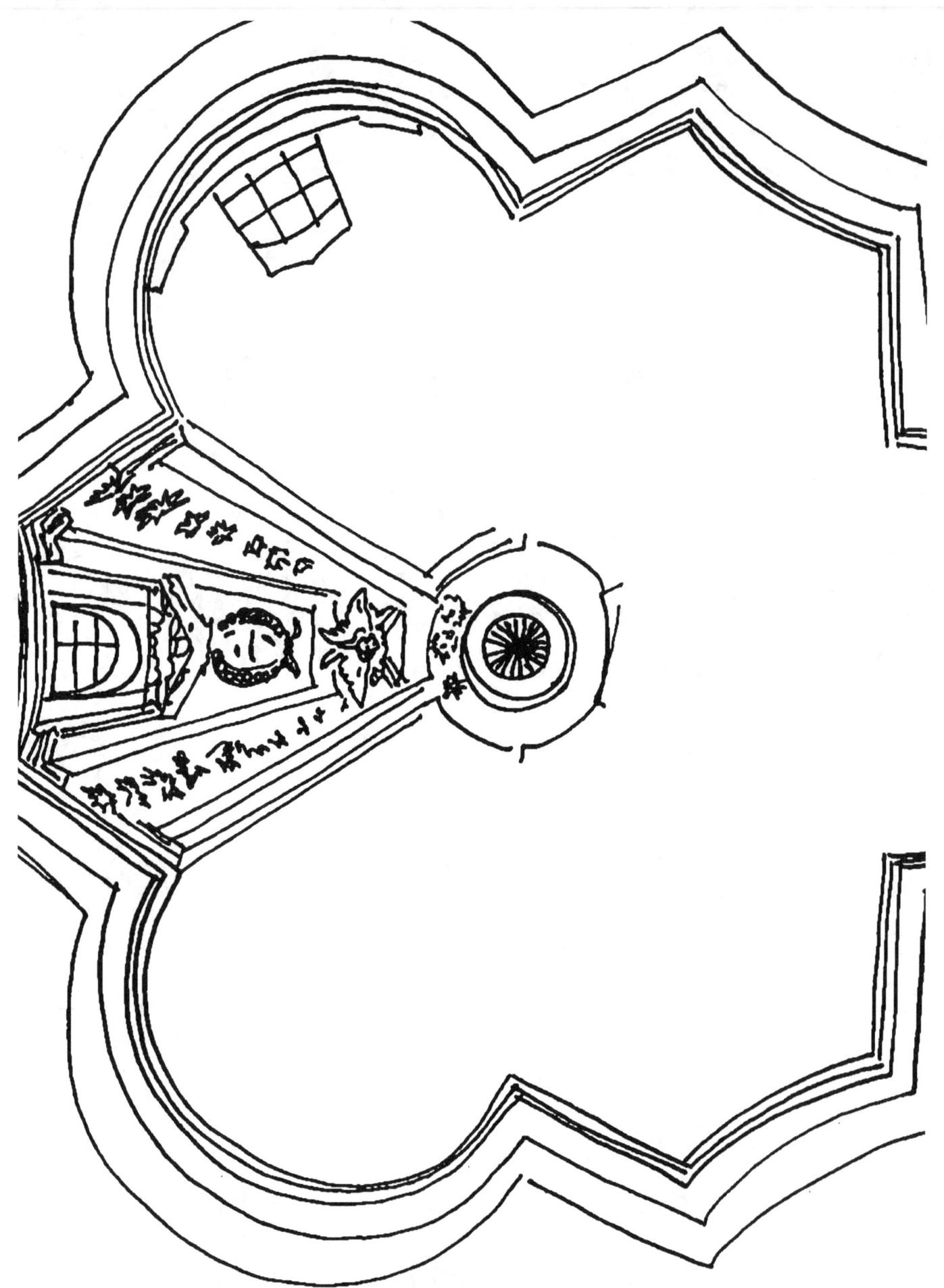

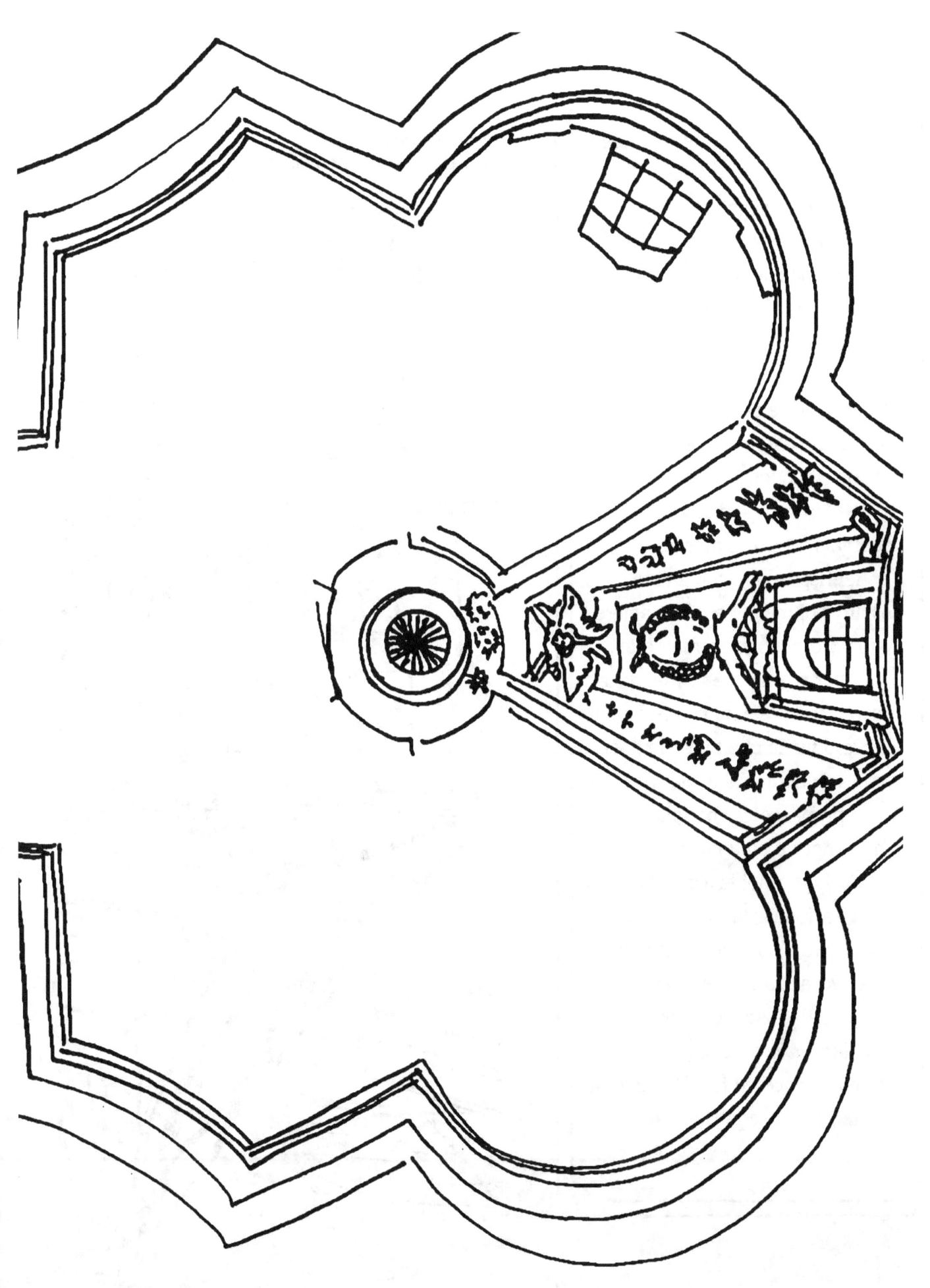

Er barcarolo

Quanta pena stasera c'e' sur fiume
che fiotta cosi'
disgrato chi sogna e chi spera
tutti ar monno dovemo soffri'
si c'e' n'anima che cerca pace
po' trovalla sortanto che qui'
er barcarolo va' contro corente
e quanno canta l'eco s'arisente
s'e' vero fiume che tu dai la pace
fiume affatato nun me la nega'
quasi un mese e' passato
che 'na sera je dissi a nine'
quest'amore e' ormai tramontato
lei rispose lo vedo da me
sospiro' poi me disse addio amore
io pero' nun me scordo de te
e da quer giorno che l'abbandonai
la cerco sempre e nun la trovo mai
s'e' vero fiume che tu dai la pace
me so' pentito fammela trova'
propio sott'ar battello
s'ode ungrido ed un tonfo piu' lla'
s'ariggira poi fa'mulinello
poi s'affonna riaffiora piu' lla'
su' corete e' 'na donna affogata
poveraccia penava chissa'
la luna da lassu'fa' capoccella
rischiaraer viso de ninetta bella
me chiese pace ed ioje l'ho negata
bojaccia fiume je l'hai data tu

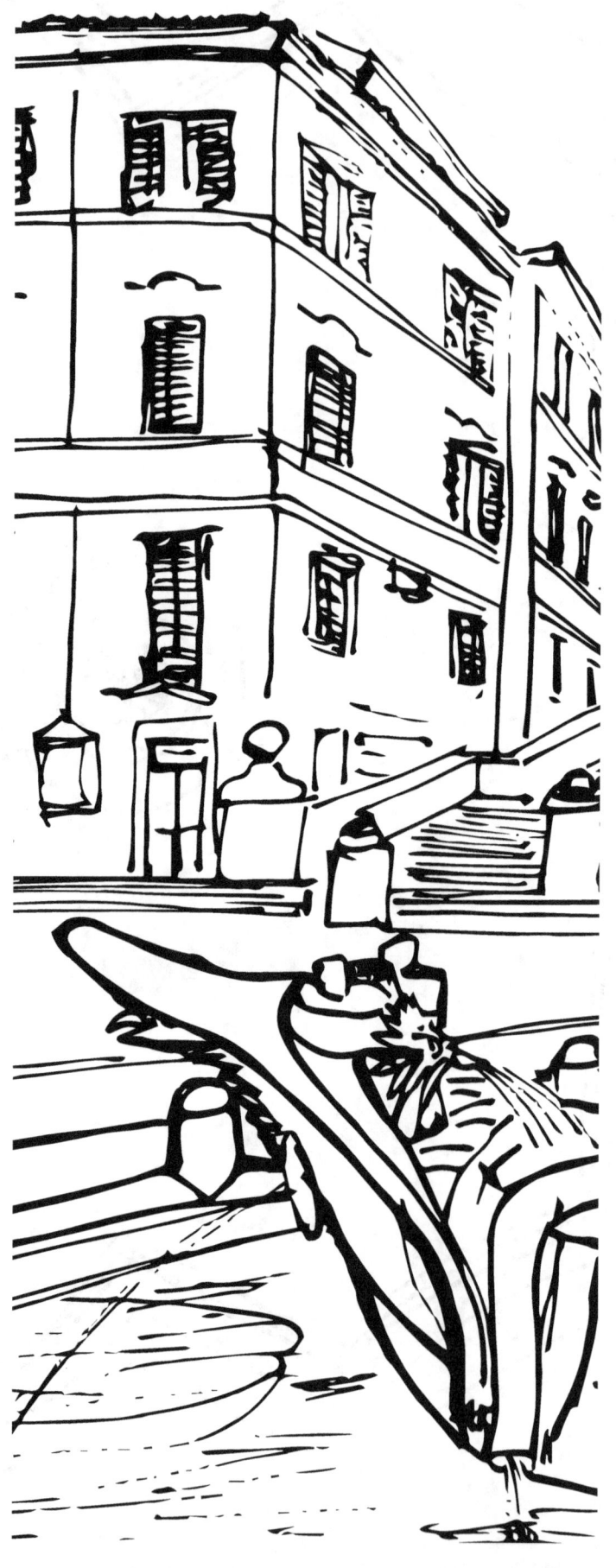

Piazza di Spagna

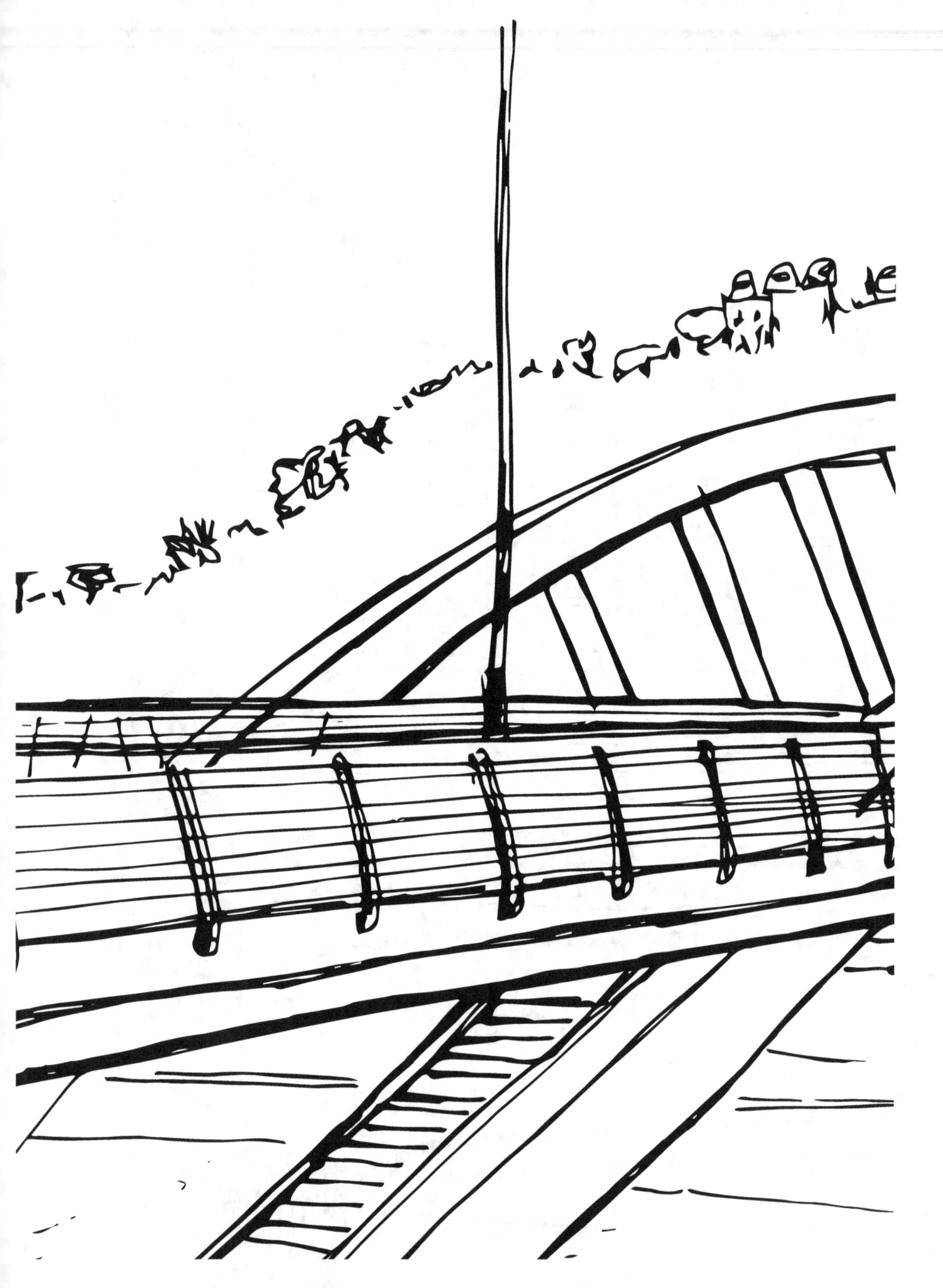

Ponte della Musica

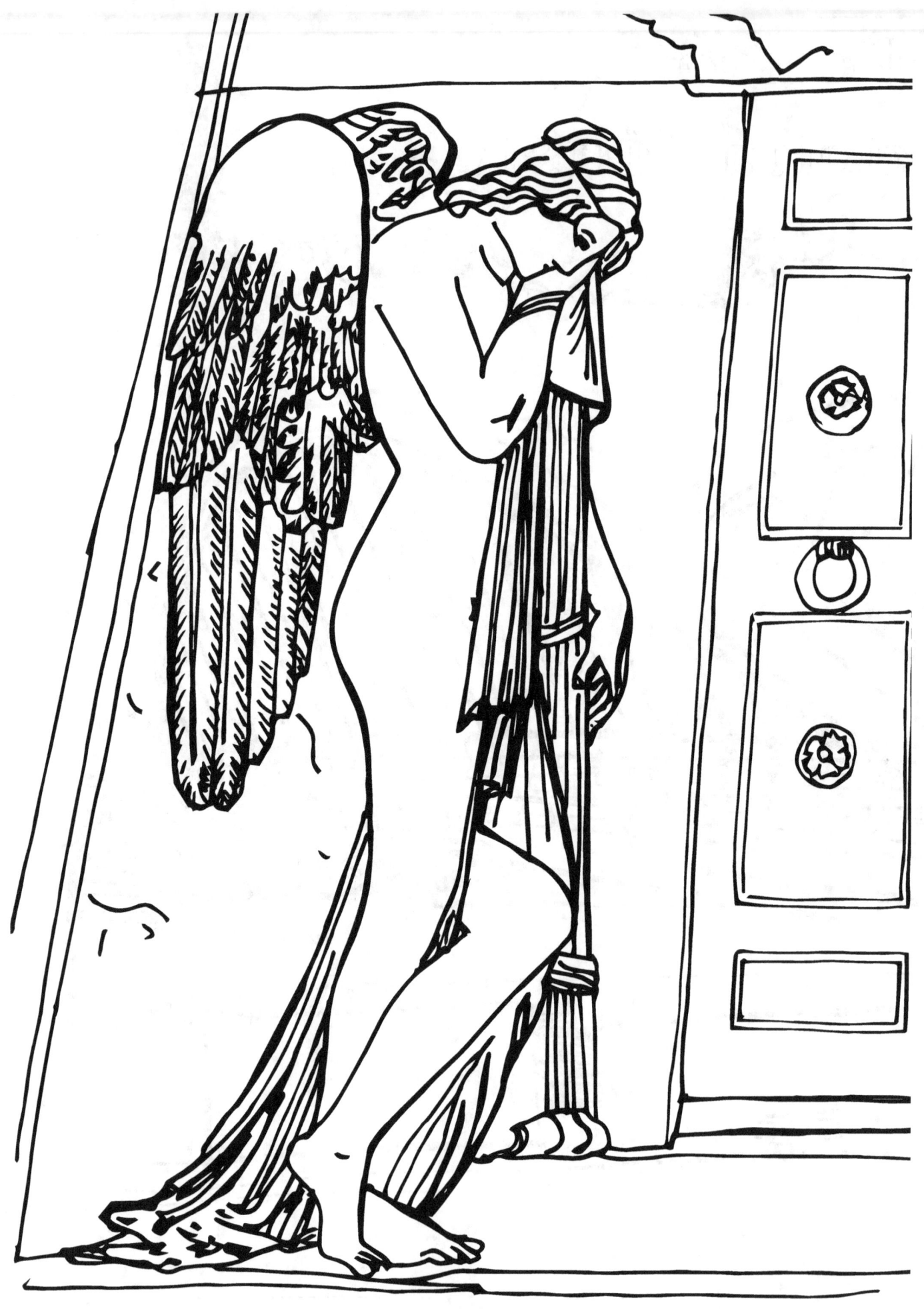

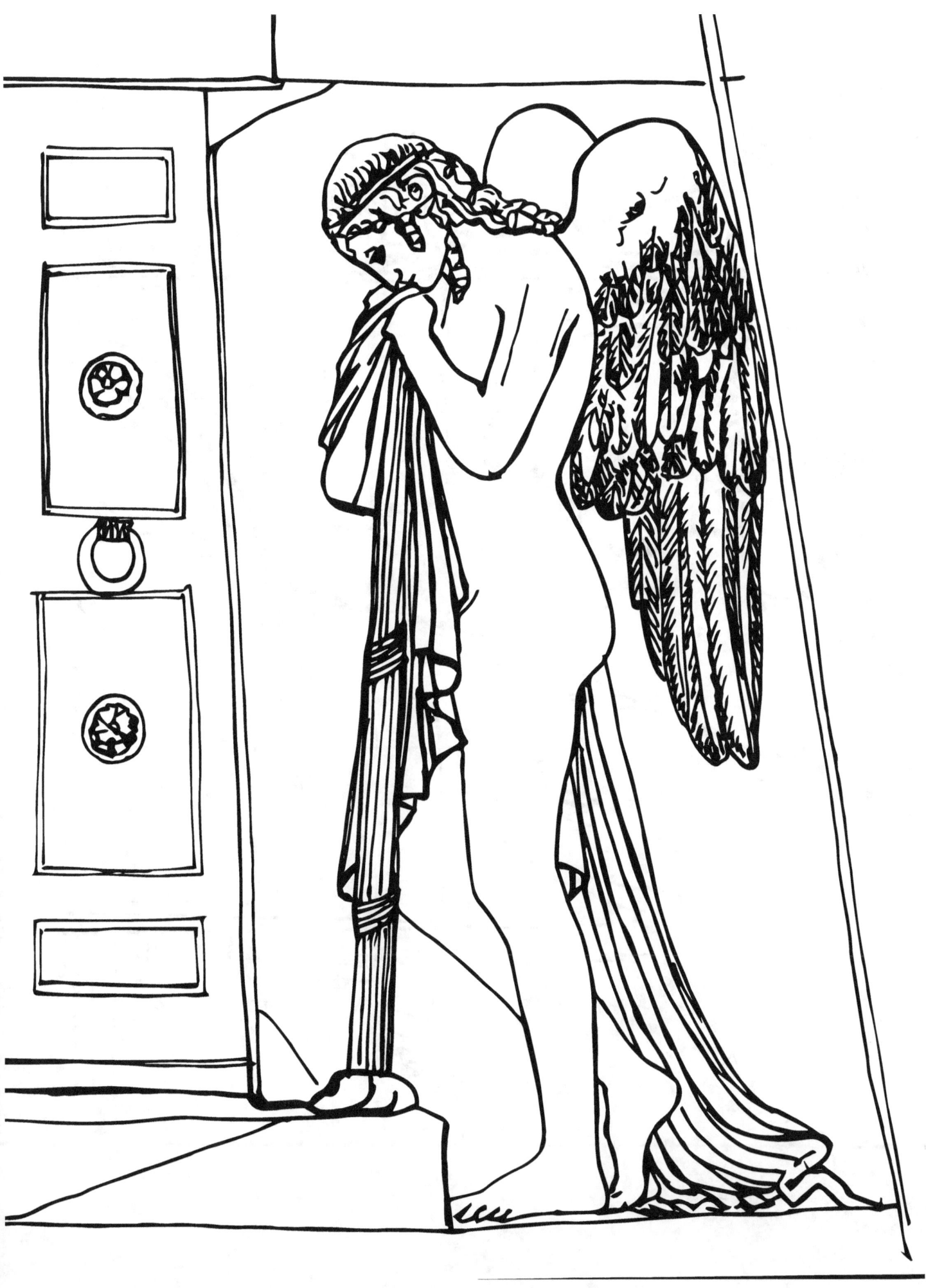

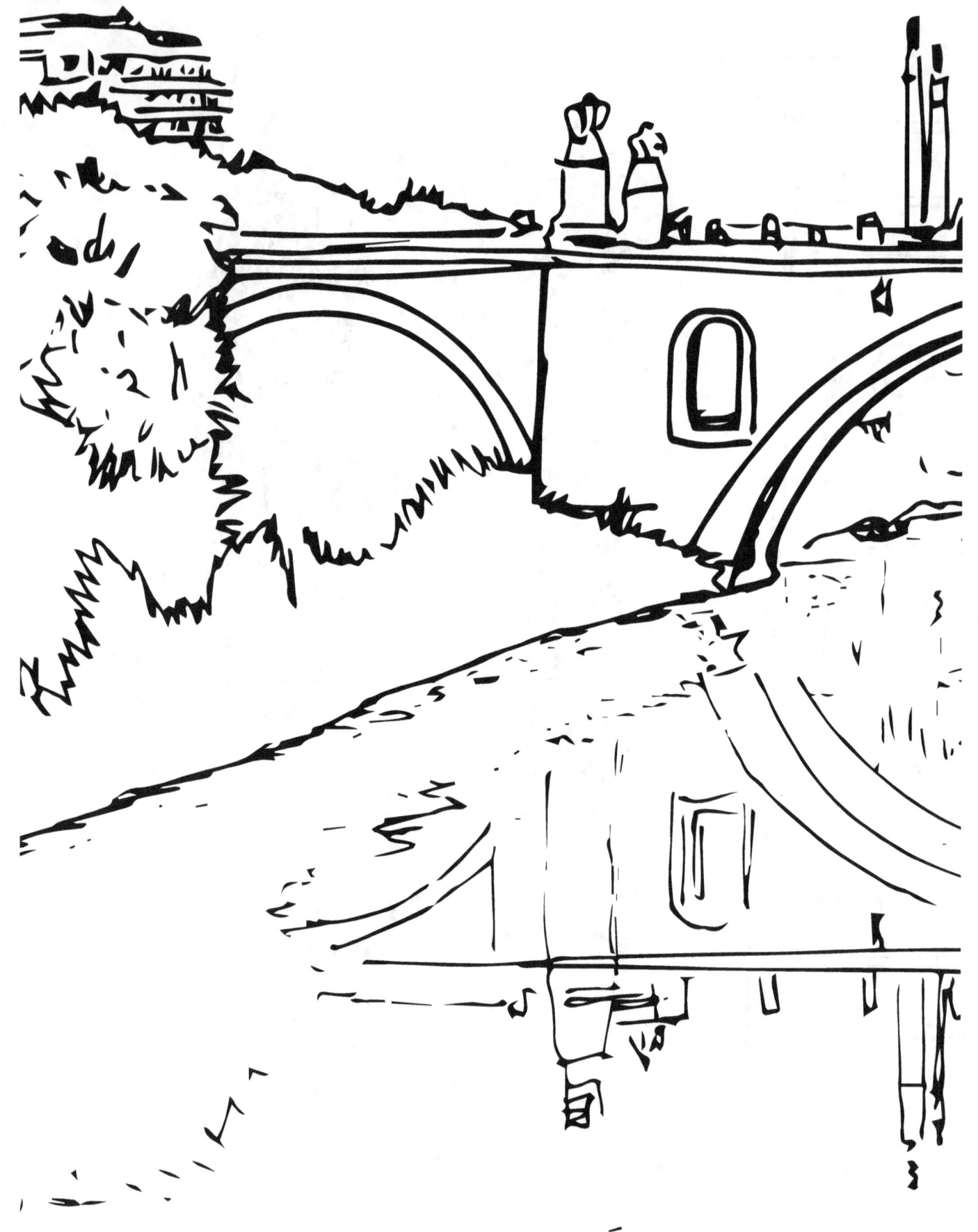

Ponte Brasini

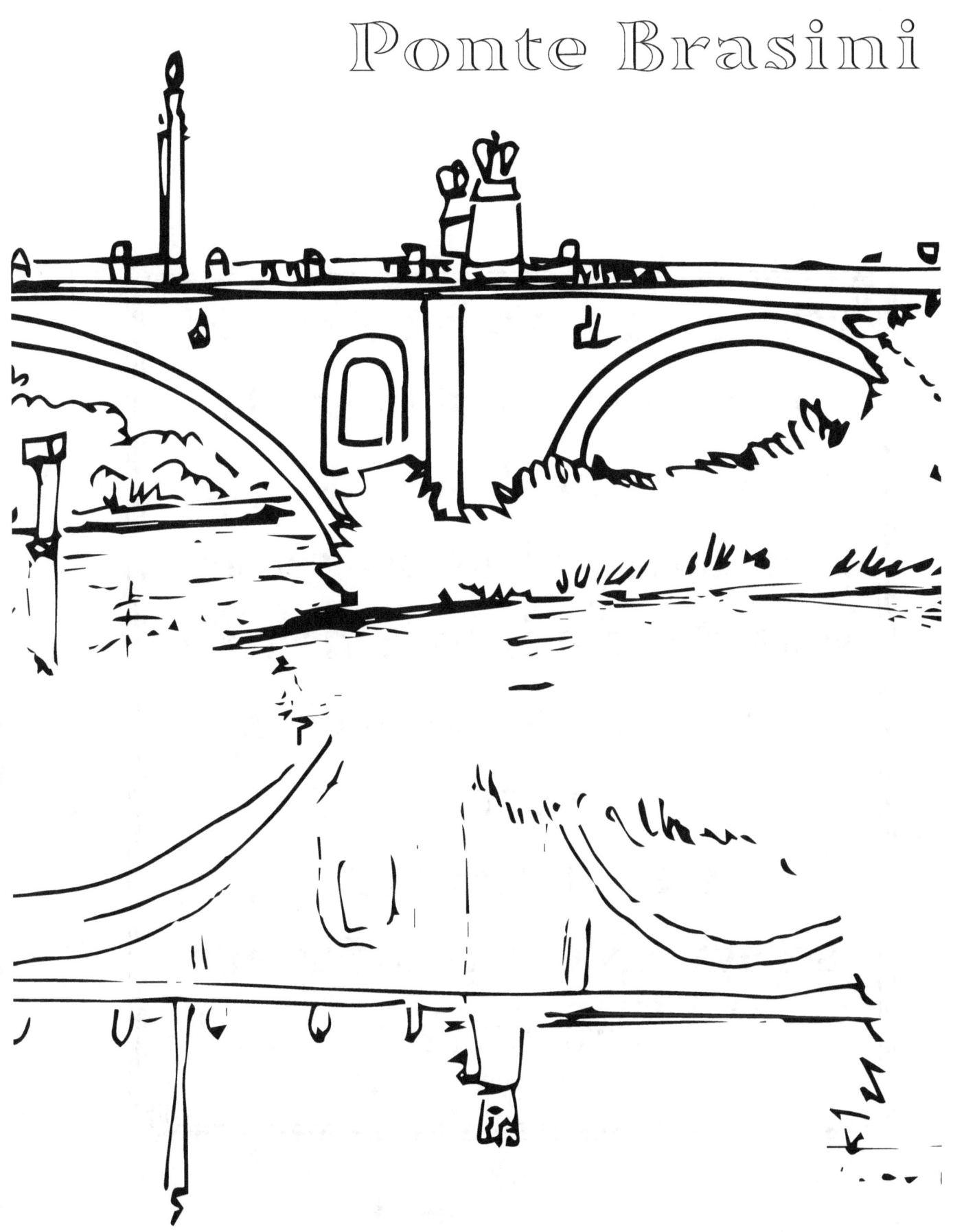

Roma è la capitale del mondo!
In questo luogo si riallaccia
l'intera storia del mondo, e io
conto di essere nato una seconda
volta, d'essere davvero risorto, il
giorno in cui ho messo piede a
Roma.
Le sue bellezze mi hanno
sollevato poco a poco fino alla
loro altezza.

(Goethe)

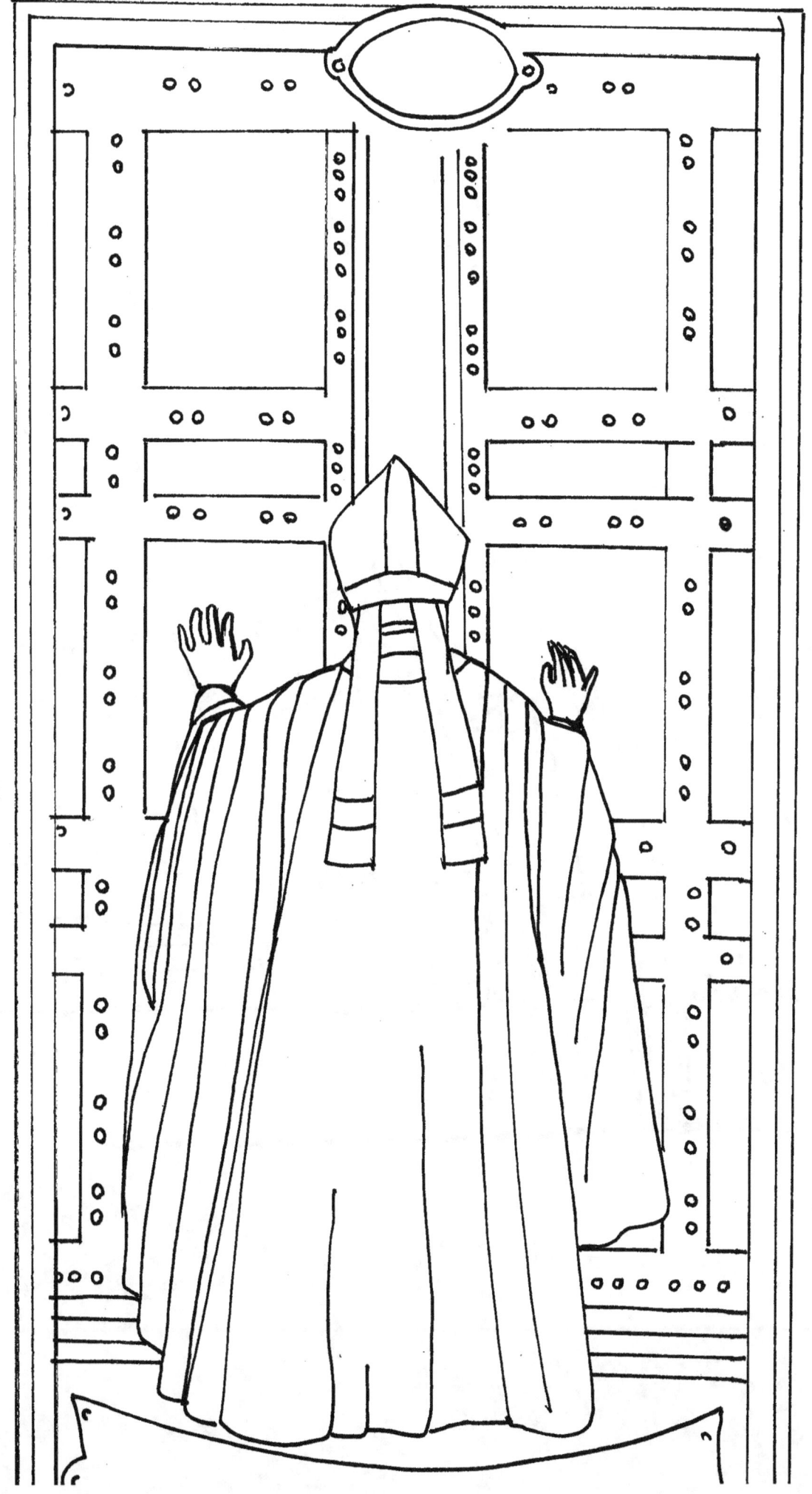

Tor Tre Teste

Fontana dei Fiumi

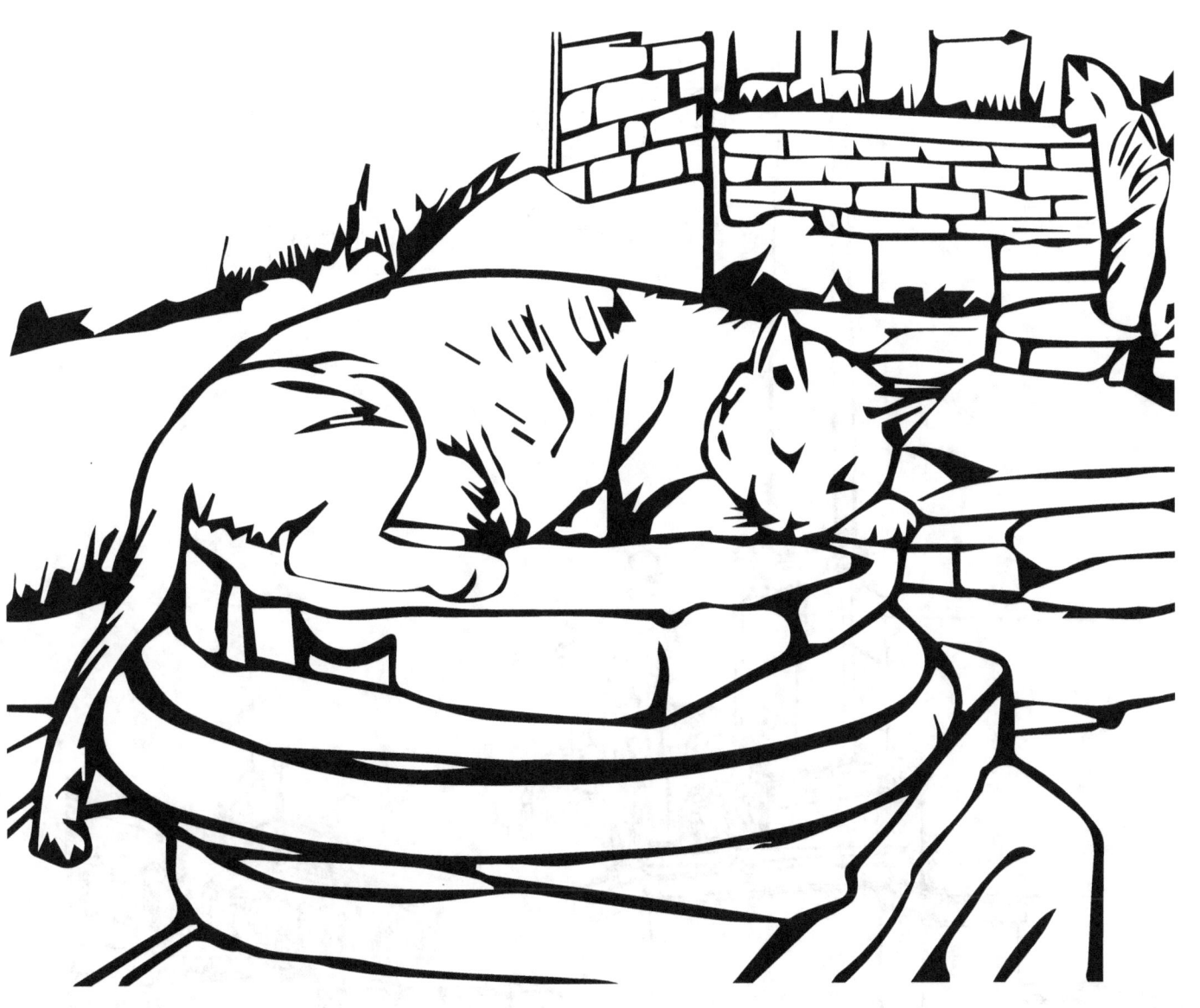

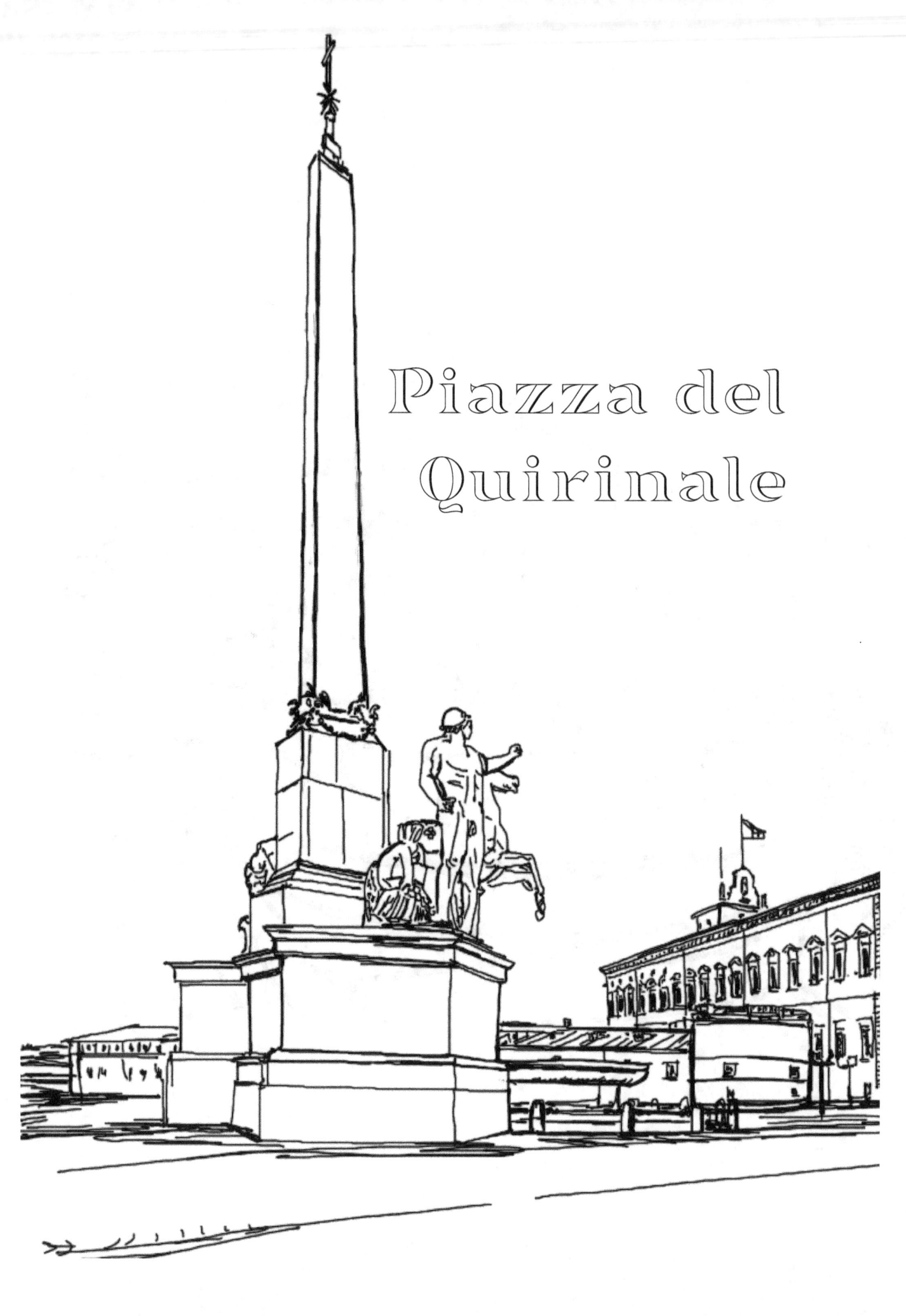

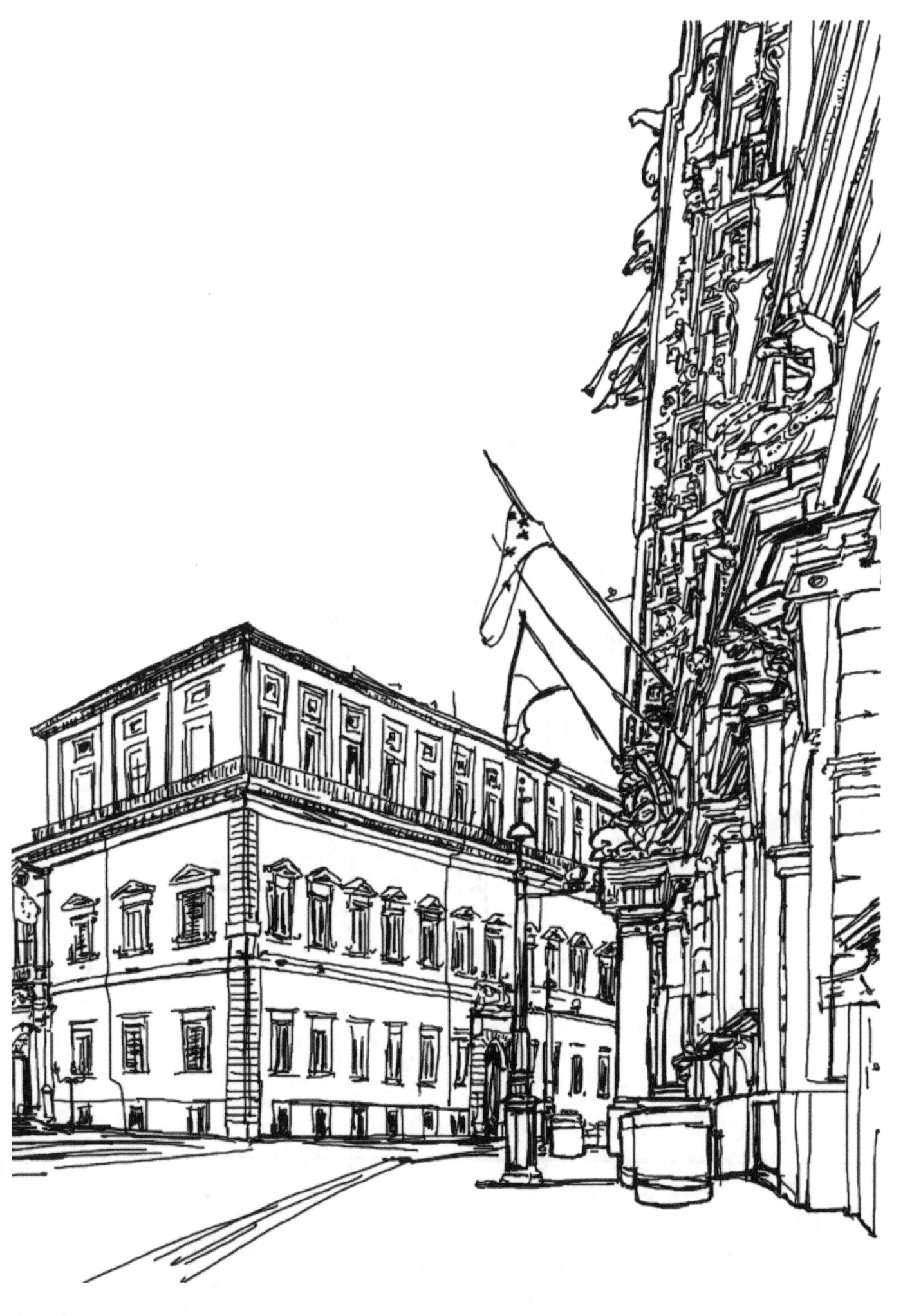

Trastevere

Nun fuss'antro pe ttante antichità
bisognerebbe nassce tutti cquì,
perché a la robba che cciavemo cquà
c'è, sor friccica1 mio, poco da dí.

Te ggiri, e vvedi bbuggere de llí:
te svorti, e vvedi bbuggere de llà:
e a vive l'anni che ccampò un zocchí
nun ze n'arriva a vvede la mità.

Sto paese, da sí cche sse creò,
poteva fà ccor Monno a ttu pper tu,
sin che nun venne er general Cacò.

Ecchevel'er motivo, sor monzú,
che Rroma ha perzo l'erre, e cche pperò
de st'anticajje nun ne pô ffà ppiú.

(G.G.Belli)

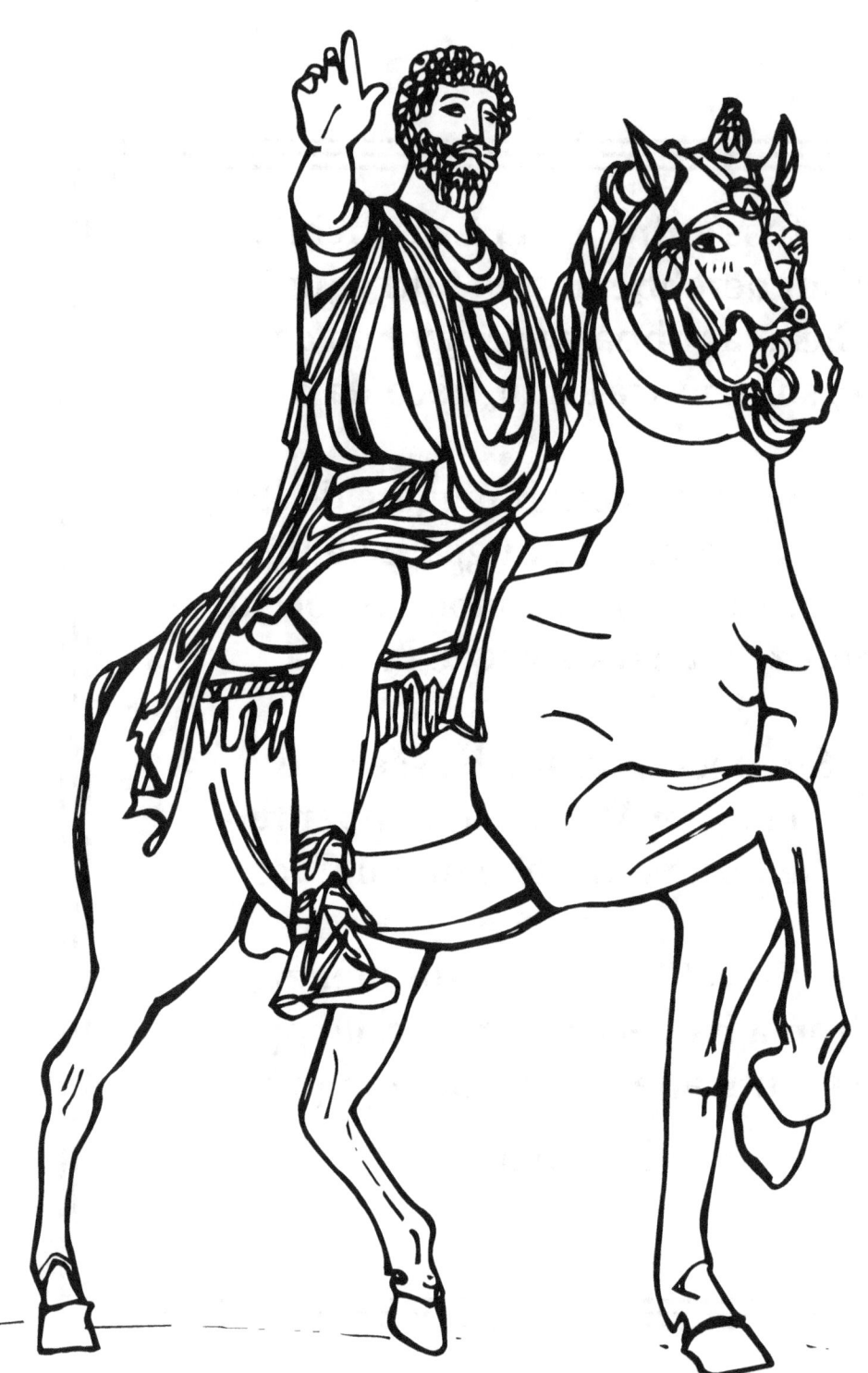

ROMA CITTÀ FORTUNATA INVINCIBILE ETERNA
(TITO LIVIO)

Tuttavia Roma è la mia città.
Talvolta posso odiarla, soprattutto da quando è diventata l'enorme garage del ceto medio d'Italia.

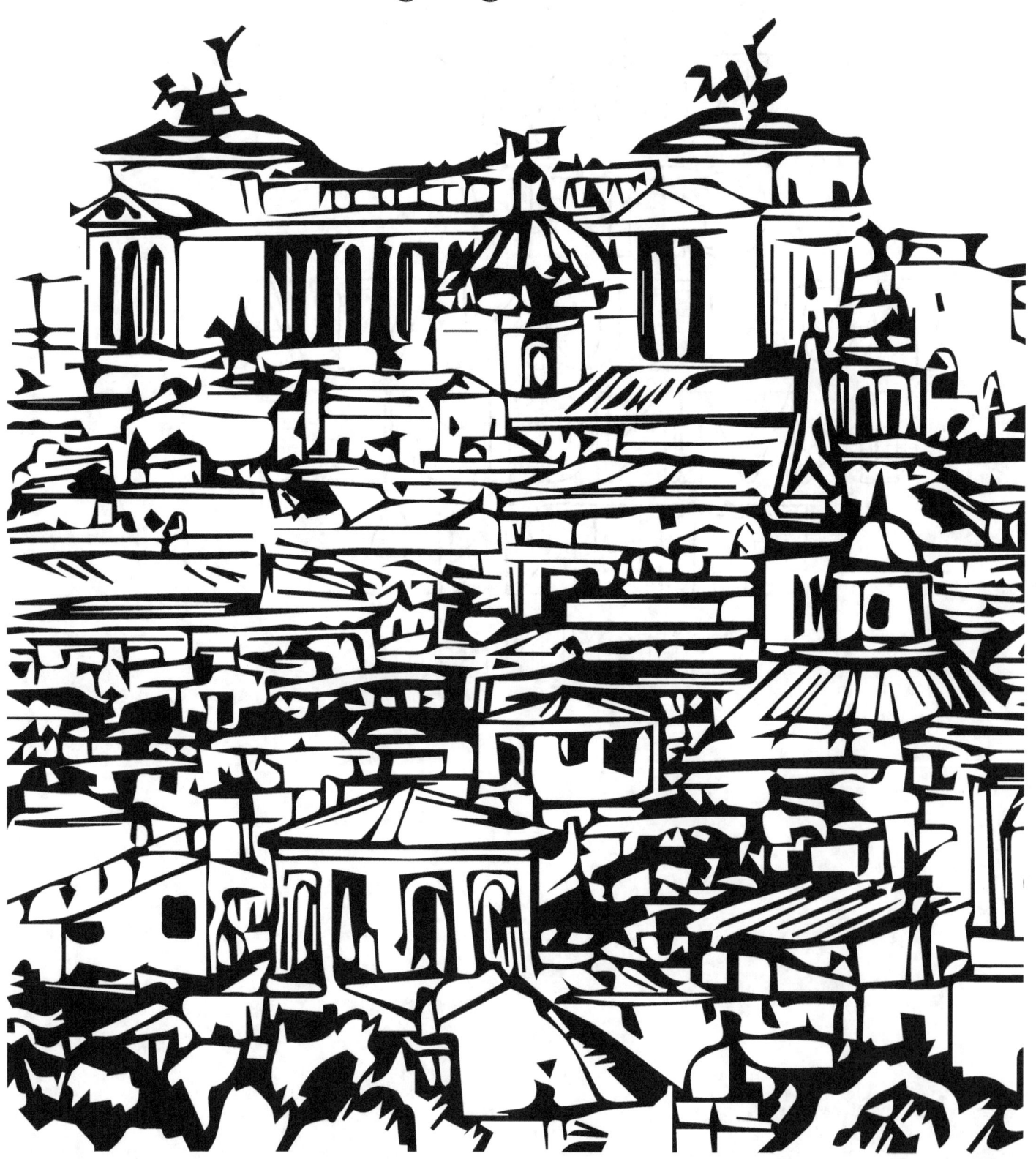

Ma Roma è inconoscibile, si rivela col tempo e non del tutto. Ha un'estrema riserva di mistero e ancora qualche oasi.
(Ennio Flaiano)

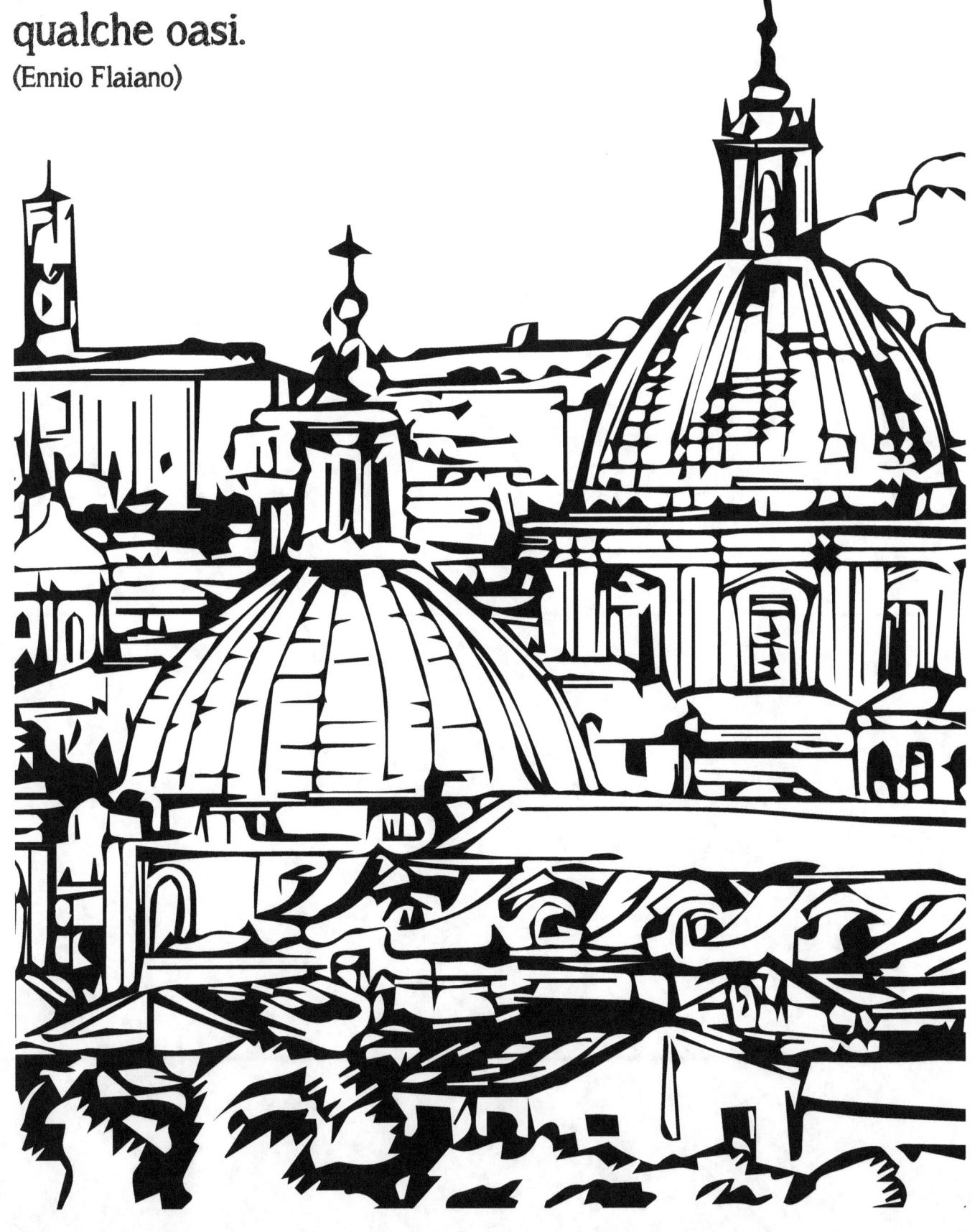

> E' insensato andare a Roma se non si possiede la convinzione di tornare a Roma
>
> (GK Chesterton)

NOTE

NOTE

tutti i diritti riservati
è vietata la riproduzione

©Copyright illustrazioni
Mariuccia d'Angiò

ideazione e grafica
Giovanna Pimpinella

per info
www.giovannapimpinella.it
info@giovannapimpinella.it

www.ingramcontent.com/pod-product-compliance
Lightning Source LLC
Chambersburg PA
CBHW081005170526
45158CB00010B/2917